書的摺學

給每一位動手參與書中作品的人：
因為你們製作與流傳，讓這些紙藝
結構更普及。這是一本全方位的摺
紙書，我把這本書獻給你們。

書的摺學

The Art of the Fold　How to Make Innovative
Books and Paper Structures

一張紙變一本書，製書藝術家 Hedi Kyle 的手工書摺紙課

作者　海蒂‧凱爾 Hedi Kyle、烏拉‧沃柯爾 Ulla Warchol

譯者　呂奕欣

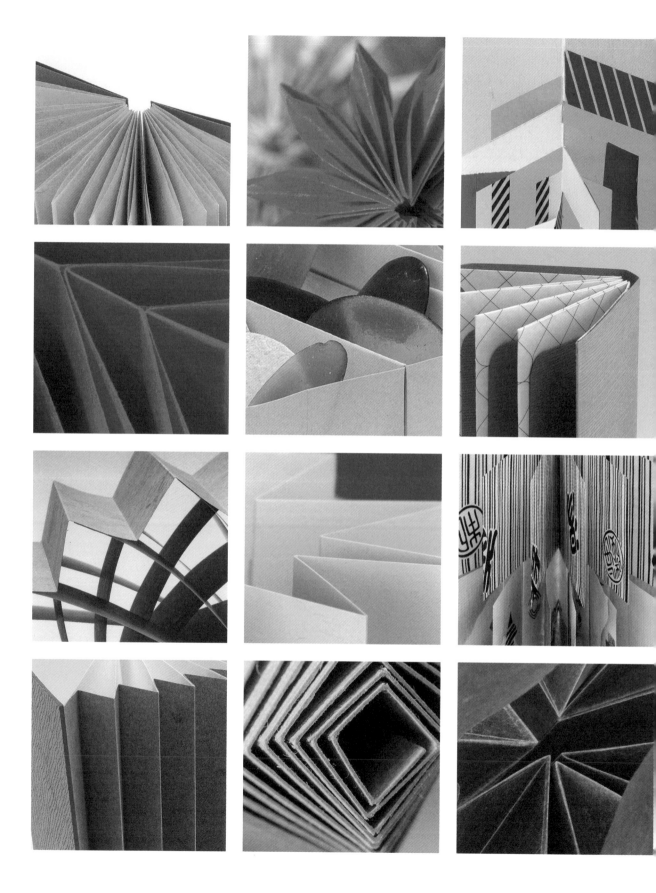

前言

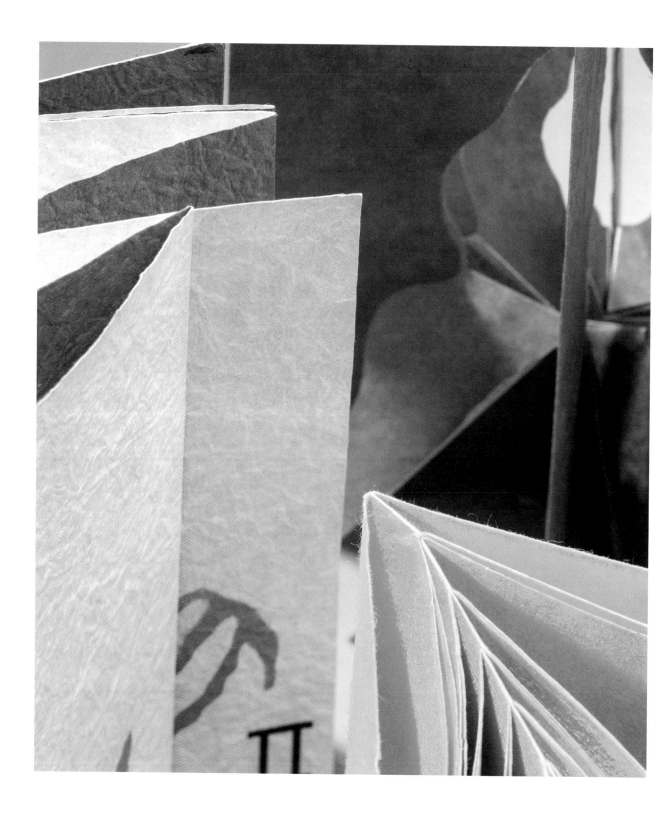

還記得，第一本摺出的書從自己手中浮現時，我心裡很激動，我十分渴望探索摺紙書的可能性，並和所有有興趣的人分享。那時，我把那本書取名為「飄旗書」（flag book），那只是簡單的風琴摺，書頁彼此反向互扣，殊不知這簡單的結構是「未完待續」之作；它觸發了我四十多年來對「書」的思考，並動手做書。

如今，一般人對書的想法很單純：許多頁面靠著書脊組織起來，兩邊以封面與封底保護。這種書很容易取得、收藏，也方便反覆翻閱。不過，若放下數百年來先入為主的想法，讓書展露出新的趣味、用處、發明會如何？拓展「書」的觀念，就是我們接下來要做的事。本書主要透過摺紙的方式，探索書的觸感、空間感形式，凸顯出書的結構性，同時以嶄新、非傳統的方式來展示內容。

對於書這種媒介，我的定義很廣。部分原因在於我栽入了書籍裝幀的世界，以及因緣際會遇上的人。一九七〇年代的紐約市，手工裝幀與製紙工藝出現前所未見的復興，我剛好來到紐約躬逢其盛。我曾就讀藝術學校，又喜歡手作，很自然受到這些新機會吸引。圖書藝術中心（The Center for Book Arts）可說是開啟先河的機構，那時我住在曼哈頓下東區，這中心就在我住的那條街上的小店面。在創辦人理查・敏斯基（Richard Minsky）的帶領之下，圖書藝術中心肩負起前衛的任務，提出概念、材料、印刷與製作藝術書籍的新方向。理查邀我每週到中心授課一次，我就這樣踏上這條路。

蘿拉・楊（Laura S. Young）是非常優秀的書籍裝幀與保存教師，我向她學傳統裝幀與保存，接觸到傳統裝幀的基本要素：縫綴、捶背、貼金、模印、壓印花紋與皮革裝訂製作。位於上城的圖書工作者協會（The Guild of Book Workers）秉持更遠大的哲學，提供廣大的工藝、工具與技巧知識。我在這兩個圈子遊走，沉浸其中，練習傳統工藝，並踏上創新的路途。晚上，我會在工作室試驗自己接觸到的點子與作法。那是創意迸發的時刻，而我熱衷的是紙張，不是皮革。吸引我的是紙張的平面與立體造型、摺疊與操作，至今依然樂此不疲。

我成為書籍修復師與手工藝術書製作者已近五十年。身為費城的美國哲學會（American Philosophical Society）主修復師，我有機會處理世上極罕見的珍本與手稿。我也曾在成堆的書籍與檔案資料中，修復破舊書本、破損地圖與無數稀奇古怪的東西。這些經驗成為取之不盡的靈感來源，也是跳脫傳統的跳板。回顧起來，在世界各地帶領手工書工作坊、二十五年來在費城藝術大學的書籍藝術與印製研究所擔任教職，我越教學，就越有動力試驗與發展我的想法。多年來，學生總是最大的靈感來源，一直如此。

常有人問：「你在寫書嗎？」寫書的想法在我心頭縈繞好一段時間。最大的挑戰在於得付出時間與專注。二〇一六年夏天，保羅・傑克森（Paul Jackson）寄來一封e-mail，之後又和我通信，不斷給予鼓勵。多虧他溫和敦促，又將我介紹給替他出書的 Laurence King 出版社，寫書的點子才得以實現。

我的女兒烏拉在成長過程中，常和我一同待在工作室，看到我做什麼也想自己動手。我們多年來經常合作，在工作坊一同教學、設計紙張與製作書籍。烏拉是這本書的共同作者，也是不可或缺的夥伴。我們花了許多時間討論摺疊，通常從寫製作說明和畫圖開始，接著就會拿出紙張，開始摺紙。一天下來，桌上會擺滿大大小小的各種版本。有些結構簡直是「小惡魔」，因為這些作品常常不聽話，很難給予定義。烏拉善用自己的建築背景，對細節特別留意，能將結構的精華特質彰顯出來——即使我先前都沒能看出。她把我的手繪圖轉化成出乎意料的形象，使之更加清晰，同時又保留我多年來的特色風格。

最後，女婿保羅・華科（Paul Warchol）也是我們的合作夥伴。身為建築攝影師的他，多年來為我做出的書拍照。他目光敏銳，以超然獨到眼光掌鏡，聚焦我們做的迷你作品系列，例如暴風雪書（blizzard book）、魚骨書（fish bones）和飄旗書，為本書的每一項作品搭配美麗的照片。

這本書中介紹的作品，都可能蘊含著新方向。要在哪裡製作與使用這些作品、原因為何，以及運用哪些方式，我們完全不設限。但願這些以紙張摺出的書與物品能給你靈感，讓你隨時開始加入摺紙的行列！

海蒂・凱爾（Hedi Kyle），紐約松丘（Pine Hill）
2017 年 9 月

工具

常做手工的人都知道，工具組要長時間收集，久而久
之，就會找到個人特色。本書用到的製書工具都很
容易取得，有些可用其他器具替代，且皆可徒手操作。
不妨到跳蚤市場挖寶，找些較舊、溫柔使用過的工具，
那些工具都有自己的故事。網路上也有琳琅滿目的選擇。

　　雖然有裁紙機、圓角器或精緻的手工雕刻摺紙棒很
不錯，但成本、空間與是否容易取得也必須納入考量。
因此，我把工具列表分成兩類：必需工具和選用工具。
相信你在收集這些工具時，會和使用時一樣有樂趣。首
先，從最重要的工具開始。

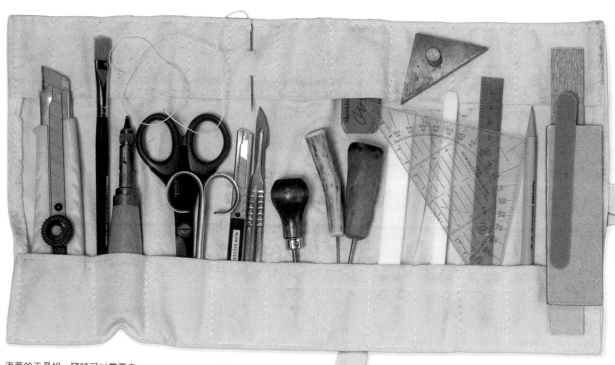

海蒂的工具組，隨時可以帶著走。

必需工具

以下是我們每天都用得到的工具。多數可在美術用品店找到，不僅限於書籍裝幀使用。好消息是，美術用品店也越來越常販售書籍裝幀基本工具。此外，有些賣家專門販售琳瑯滿目的書籍裝幀與修復工具設備，他們通常也是很好的紙商。有些工具則可在五金行與縫紉用品店找到。

尺／鐵尺

好的金屬直尺很適合在切割時抵住刀子。搭配軟木底、有重量的金屬尺最安全，這種尺比較不會滑，或讓刀子劃歪。在製作本書的作品時，建議使用 50 公分與 100 公分的尺。

美工刀

美工刀可依照個人喜好選擇，不過，本書作品中的切割都是直線，因此建議使用可折式刀片。最好準備兩種大小的美工刀，小型可割紙，大型則可切割紙版。鋒利的刀片比鈍的刀片安全，因此要隨時準備鋒利的替換刀片。

水果刀

水果刀能切割大型紙張，代替裁紙機的功能。

自合式切割墊（self-healing cutting mat）

選擇印有格子，尺寸方便使用的切割墊。墊子最好夠大，可讓你在上面切割、畫線與摺疊。

三角板

收集各種大小的三角板。大型透明的直角三角板在紙上畫直角時很有用。金屬三角板則可在切割邊緣派上用場，讓邊緣呈直角。小型三角板在切割小型直角時將發揮妙用。

透明塑膠方格尺

方格尺能幫助對齊，量出兩條平行線之間的距離。透明尺身可確保能看見下方的東西。

骨製或鐵氟龍摺紙棒

可用來畫出摺線、攤平摺痕、磨光與撫平紙張表面。建議使用細薄而尖的骨製摺紙棒，及較寬與圓弧形的鐵氟龍摺紙棒；骨製摺紙棒比較堅固準確，鐵氟龍摺紙棒沒那麼硬，不會在紙上留下痕跡。

錐子

錐子是裝在木柄上的尖頭金屬棒，很適合用來做記號和戳小洞。如果臨時沒有，可以把針插在軟木塞上，就是個小錐子了。不妨收集各種大小及銳利度不同的錐子，方便戳出大小不同的洞。

剪刀

大剪刀和小剪刀都很方便，小剪刀可在較精細的細節中使用，也可剪雙面膠。在本書的作法中，多數切割仍以美工刀操作較為適合。

書鎮／壓書版

許多物品皆可充當書鎮：包好的磚頭、不用插電的古董熨斗、裝硬幣的罐子、石頭、啞鈴、當然還有厚書本。書鎮是用來壓住東西，固定位子，以免滑動。搭配壓書板（合板、硬木或硬質纖維板製成）使用，可讓作品在黏合後的乾燥過程中保持平整。

刷子

各種刷子都能派上用場。天然鬃刷可用來沾漿糊、聚酯刷可用來塗白膠、小而扁的細筆刷可用來塗顏料，或在小面積的表面上使用。

磨砂塊／指甲銼

磨砂塊可自己動手做：把砂紙貼到木板，或夠重且密度高的紙板上即可。兩面可貼不同粗細的砂紙。要磨光小面積的表面時可用指甲銼，到藥妝店的美容材料區就找得到，相當實用。

針

縫衣針或繡花針最好，因為針尖稍鈍，不會在縫紉時導致縫線分岔。

迴紋針或長尾夾

這是任何工具組的必備用品，經常發揮妙用，把東西合起來。

鉛筆與橡皮擦

鉛筆要削尖，才畫得精準，但筆芯要軟（H 或是更軟的），筆跡要好擦。橡皮擦不要太硬，以免擦破紙張表面。

選用工具

在製作本書的作品時，不一定非得用以下提到的工具不可，但如果有的話會更方便，或有助於提升成品的品質。若想自行製作更多的書與紙製品，或許值得投資一些。

裁紙機

市面上的裁紙機種類繁多。最好的裁紙機會有一根壓條，在裁紙時可固定紙張或紙板，確保切得筆直平整。這種裁紙機價格不斐，且佔空間，雖然方便，但製作本書的作品時不一定要使用。

平行鍵（Key Stock）

平行鍵是細扁的銅條或鋁條，長度約 30 到 50 公分，寬度則依照規格逐漸增加，有公制與英制單位。平行鍵可取代尺當作度量工具。這不是傳統的書籍裝幀工具，因此要到模型店或五金行才買得到，但是美術用品店也越來越常出現。可收集 0.5 公分到 5 公分等各種寬度的平行鍵。若買不到平行鍵，也可以把硬而薄的紙板，依照可能用到的寬度／單位切成條，供畫線與度量時使用。

日式鑽孔器

這種日式鑽孔器有螺旋狀鑽頭，可輕鬆在紙上打洞，也可穿透厚實的封面紙版。有些鑽孔器可替換鑽頭，打出不同大小的圓孔。若想省點錢，可準備具有替換式鑽頭的迷你鑽孔器，並搭配小槌子使用。

圓角器

圓角器是很簡單的手動打洞器，可把頁面、封面與卡紙的尖角切除。以前，圓角器多是應用在書籍修復與圖書館，以免書頁角落拗摺。圓角器曾經是昂貴器材，可調整圓角直徑大小的種類尤其如此。但隨著手作剪貼簿的風氣盛行，在大型手工藝用品店裡可找到各種價位的圓角器。擔心品質？只是把一張紙的一角裁掉，能有多難？試試看吧！

鑿子

這是木工用來雕刻木頭的工具，但很適合用來打出半圓孔，或是切出圓形切口，固定相簿頁面上的照片，或預防切縫斷裂。製作彈出式造型時，鑿子也派得上用場。在五金產品目錄上可以找到五花八門的鑿子，有 U 型頭與 V 型頭。最重要的是要保持銳利。

壓凸筆

通常是三枝一套，有兩種頭，在畫線時是很好用的工具。

角鐵工作組

這是我用過最有用的工具。工具組裡包含一片木板，並加上兩條鋁製角鐵，以九十度固定在木板邊緣。切割墊就抵著這個角落放置，這樣在量與切割材料很容易保持直線與方正。此外，若與平行鍵搭配使用，這固定的直角可提供穩定的邊緣，畫多條摺線時很方便。就我們所知，這組工具無法在市面上買到。我們是多年前在麻州北安普頓，造訪書籍裝幀師丹尼爾·克爾姆（Danial Kelm）的「清醒車庫工作室」（Wide Awake Garage）看到的，之後決定自己動手打造。如果你是手工書藝術家，經常製作手工書（包括小開本），會覺得這很有用。當然如果在工作桌邊緣把角鐵固定起來，也是夠好的作法了。

裁切墊底度＋角鐵

裁切墊寬度＋角鐵

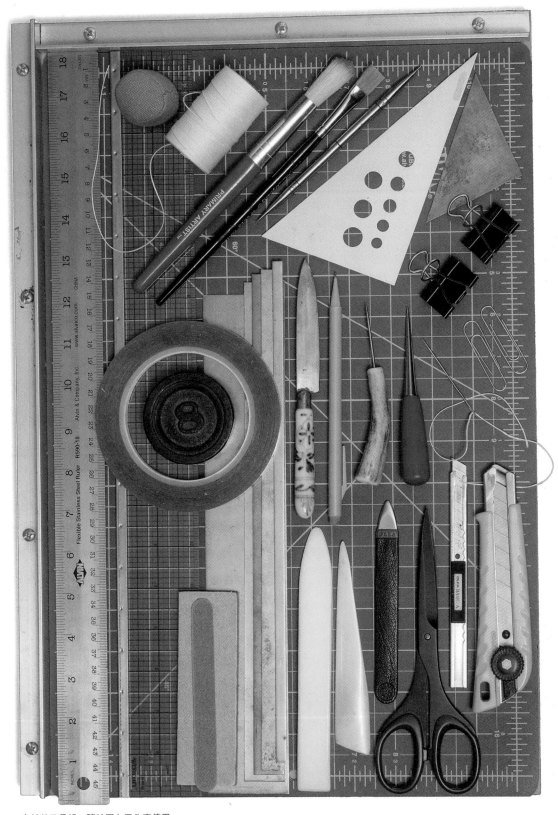

烏拉的工具組，隨時可在工作室使用。

材料

這個部分要討論的是如何選擇適當的紙、黏著劑和本書中用到的其他材料。我們也把在製作模型時使用的紙張來源列出，但建議使用能就近取得的紙張，多多嘗試。

紙

在摺紙工藝中，最重要的材料就是紙。書中製作模型用的紙曾在許多工作坊測試過，很適合摺疊。紙張的選擇琳琅滿目，你可能有偏好的用紙，此外也得把可得性與價格納入考量。整體而言，紙的品質要好、適合摺。練習時，固然可用較差的紙張將就，但別忘了，你的能力及投入的時間也是成本。在練習過程中，部分經驗是來自材料的觸感，以及與材料的互動。透過摺紙，你能培養出「紙感」，了解紙張本身具備的變形能力。書裡的模型看起來不大，但用的紙張一開始通常出乎意料地大，在摺疊過程中，體積會很快縮小。一個作品可能會需要用到 1.5 公尺長的紙張，因此建議盡量找一卷卷的紙。

絲流方向（grain direction）

紙張的絲流是來自紙張製造時的纖維排列。如果與纖維平行（順絲向），彎曲紙張時就不會有阻力，濕的時候會彎曲，容易摺疊，也能撕得平整順手。如果是與纖維垂直（逆絲向），紙的表現就不那麼妥貼了。紙張若是逆絲向摺疊，最糟的情況會裂開，或無法彎曲。大致而言，紙張絲向應該與書脊、檔案夾、盒子與包裝紙的「脊」平行。為遵守這個規則，在整本書的作品中你都會看見絲向符號，尤其是一開始介紹各個構件時。每項作品的表格中，應與絲向平行的那面會畫線。由於書中有許多模型是用一張紙摺成的，摺線不免兩種方向都有，避不開逆絲向的情況。因此所選的紙張能容許不同摺法，順絲向與逆絲向都能摺出美觀的作品。

紙張重量

表示紙張重量的方式很多，且常未統一，常令人暈頭轉向，在此不加詳述。我們要發揮創意來製作手工書，透過從錯中學，找到發展的機會。用紙的重量確實會影響到活動度與美觀，但仍建議你透過實際的碰觸與感覺，了解紙張的重量，而不是光看抽象的數字。在每個作品中，我都會提供適當的紙張重量，及實際使用的紙張重量。相信有經驗之後，你就能做出好選擇。

相同紙張

以下是和書中用到的紙與紙重，這些紙張很容易取得。

輕質紙	各式和紙：例如 Obonai Feather、Tatami、楮紙、宣紙 手工紙 描圖紙 再生紙
內文紙	弗蘭奇（French）Speckletone 70T 弗蘭奇 Dur-O-Tone 70T 弗蘭奇 Parchtone 60T 法布里安諾（Fabriano）CMF Ingres 90gsm 象皮紙（Elephant hide paper）110gsm 博登萊禮（Borden & Riley）#840 牛皮紙 日式手揉紙（Momi）90G（即 90gsm） 地圖紙與海圖紙
封面紙	象皮紙 190gsm 植物羊皮紙（Vegetable parchment） 弗蘭奇 Speckletone 80C 弗蘭奇 Dur-O-Tone 80C 手工贊斯厚紙（Handmade Zaansch bord）
卡紙	日式萊妮紙（Japanese linen cardstock）244g（亦即 244gsm）
紙板	戴維牌紅標書皮紙版（Davey Red Label Binder's Board）.060 壓製版
紙卷	牛皮紙 包裝紙 格拉辛紙（Glassine） 泰維克紙（Tyvek） 麥拉片（Mylar） 方格紙

譯註：重量單位資訊依照商品標示。數字單位後面如果是 g 或 gsm，則是以公克表示每平方米大小的紙張重量；其餘則為 1 令紙（500 張全開紙）的重量，以磅數表示。

紙張來源

書中的紙張是從以下來源取得，當然其他地方也買得到。紙張的重量和目錄或購買紙張的公司網站上所列出的一樣。請注意，本書中紙張的圖案是我們自己設計的，並客製印刷在弗蘭奇紙業公司（French Paper）的紙張上，因此該公司並未販售這些有圖案的紙。

- 象皮紙，山德斯紙業（Zanders）出品，27⅕×39⅛ 吋，110gsm、190gsm
- 法布里安諾（Fabriano）CMF Ingres，90 gsm
- 杜邦（Du Pont）泰維克紙
- 戴維牌紅標書皮紙板
- 麥拉片
- 格拉辛紙
- 3M 415 號雙面膠

　　可在塔拉斯裝幀用品店（Talas）購得。
　　www.talasonline.com

弗蘭奇紙品

- 彩色圖畫紙，12 ½×19 吋，80 cover、70 text
- Dur-O-Tone，12 ½×19 吋，80 cover、70 text
- Speckletone，12 ½×19 吋，80 cover、70 text
- Parchtone，12 ½×19 吋，60 cover、60 text

　　可從弗蘭奇紙業公司購得。
　　www.frenchpapaer.com

和紙

- 日式萊妮紙，43×31 吋，Grain（43"）、244g
- Tatami Orange #253，50gsm、25×37 吋
- 手揉紙，90G

　　可從美術紙品行購得，或是從和紙專賣店（Japanese Paper Place）購得。

　　www.japansepaperplace.com

手工紙

　　荷蘭的「手工贊斯厚紙」是舒爾密斯特（De Schoolmeester）造紙廠以風車為動力，運用碎紙製成；這間造紙廠位於荷蘭的韋斯特贊（Westzaan）。

　　deschololmeester@hetnet.nl

牛皮紙、紙卷、有圖案的紙

　　可從高級用紙與美術用品店購得。

其他有用的材料

不用的廢紙

　　工作區隨時準備好報紙與蠟紙，可用來保護作品，尤其在使用黏著劑時。報紙在練習摺疊，或快速製作模型，研究技法時很好用（參考 25 頁黏貼與壓製）。

縫綴

　　我們用巴伯爾亞麻縫衣線（Barbour）35/3，把 112~115 頁的樹形摺縫製成斜角書，並用 18/3 做成蜘蛛書。可用任何手縫線代替巴伯爾亞麻線；只要確定線在拉緊時不會斷裂即可。

黏著劑

　　本書的作品很少用到黏著劑。如果要用，以下黏著劑的特性與黏著力都很適合——

漿糊

　　漿糊很適合把大面積的紙張黏到板子上。在家準備漿糊並不難，只要用米粉糊液、澄粉或甚至麵粉即可。

　　作法：在小鍋中加 ¼ 杯的冷水與 4 大匙米粉，攪拌至粉末完全溶解。繼續攪拌，並加入半杯的滾水。把小鍋放在小火上，把粉糊攪拌到濃稠，變成半透明。讓漿糊滾一分鐘，離火，把漿糊倒入碗裡冷卻。偶爾攪拌，以免硬皮形成。可用冷水稀釋漿糊。漿糊無法保存太久，就算放在冰箱也會變成水水的，效果變差。因此最好視需求，小批量製作。

白膠／快乾膠

　　純的白膠（PVA 膠）是很強力的黏著劑，但是乾得很快，因此要黏合大面積時用起來沒那麼方便。建議用在需要馬上黏合的小面積部分。

混合膠

　　依照包裝指示，把甲基纖維素膠（mythel cellulose）混合好。甲基纖維素本身的黏著力不太強，建議以 6：4 的比例，和白膠混合（甲基纖維素為六），混合成濃稠乳狀。

雙面膠

　　我會在紙張背面貼上 3M 的 415 號雙面膠，並保留膠帶的離型紙。先貼好膠帶的一面，慢慢把要黏合的部分對準，之後再把離型紙撕除。市面上尚有其他雙面膠，有些沒有這層離型紙。這種比較便宜，也可以用，但是犯錯的空間比較小。強力推薦無酸性膠帶（archival tape），且以紙作基材的。雙面膠要放在塑膠密封袋裡，以免沾染灰塵與毛屑。

術語

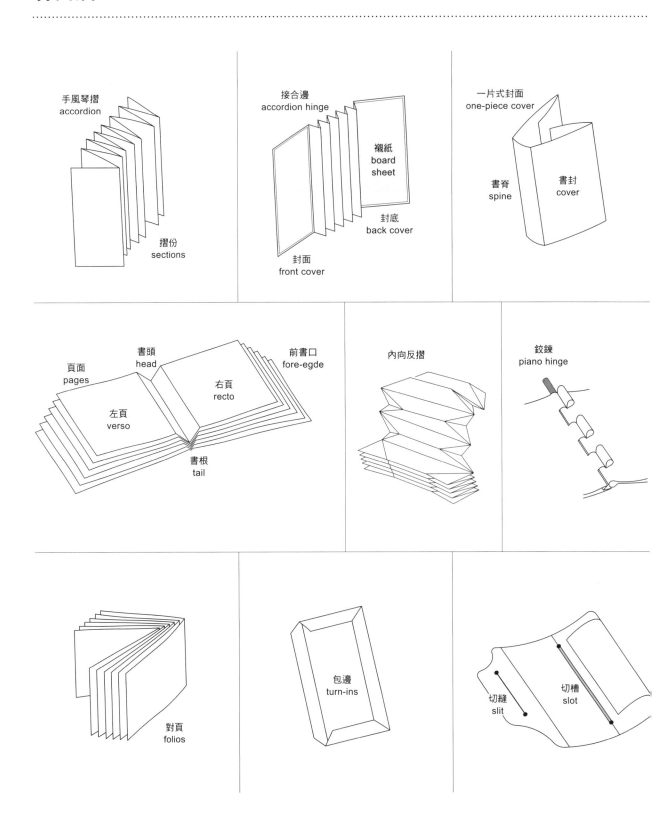

手風琴摺
accordion

摺份
sections

接合邊
accordion hinge

襯紙
board
sheet

封底
back cover

封面
front cover

一片式封面
one-piece cover

書脊
spine

書封
cover

頁面
pages

書頭
head

前書口
fore-egde

右頁
recto

左頁
verso

書根
tail

內向反摺

鉸鍊
piano hinge

對頁
folios

包邊
turn-ins

切縫
slit

切槽
slot

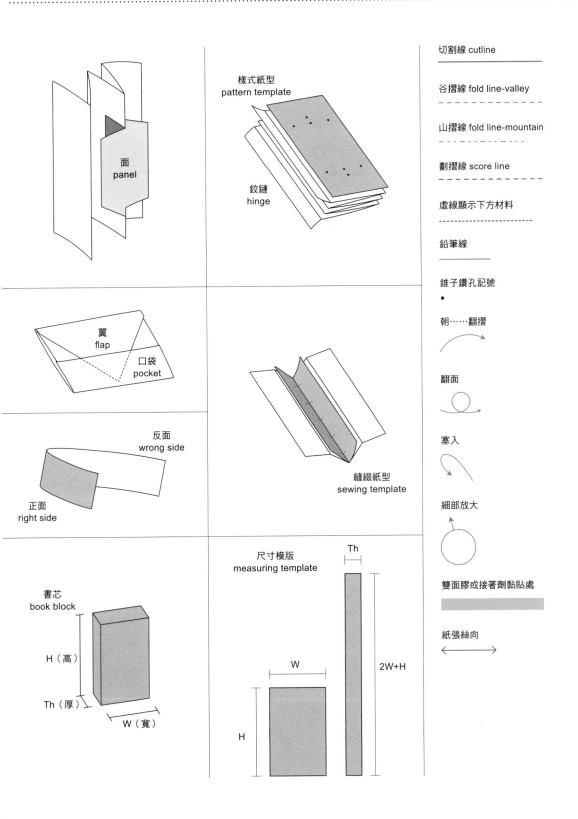

面
panel

樣式紙型
pattern template

鉸鏈
hinge

翼
flap

口袋
pocket

反面
wrong side

正面
right side

縫綴紙型
sewing template

書芯
book block

H（高）

Th（厚）

W（寬）

尺寸模版
measuring template

Th

W

H

2W+H

切割線 cutline

谷摺線 fold line-valley

山摺線 fold line-mountain

劃摺線 score line

虛線顯示下方材料

鉛筆線

錐子鑽孔記號
•

朝……翻摺

翻面

塞入

細部放大

雙面膠或接著劑黏貼處

紙張絲向

技巧

這個部分雖然放在本書的開頭，其實是最後才寫的。我們先動手做、討論、重新製作、繪圖、再重新製作、幫書中所有的模型拍照之後，才歸納出這裡談到的基本技巧。這些技巧演變自我在工作室的多年實務經驗，以及在大學課程和工作坊的教學過程。有些是在工作室靈光乍現的時刻誕生，有些則是觀摩別人稍有差異的作法，從中學到新技巧，並融入到此——我稱之為「學費」。我喜歡閱讀其他裝幀與摺紙書中的類似段落，例如書中的「方法」、「如何使用本書」、「小提示」等等，每次閱讀總有新的收穫。

書中的手作方式很講究直覺。相信讀者會發現，我不太倚賴尺規。這並不表示不需要度量，或用不到數學。有些技法常出現，有些則出現一、兩次而已。有些技巧比較難，需要一點背景說明，所以我們在這個部分先列出。希望這些技巧對你有幫助，可應用在其他摺紙與裝幀作品上。

做記號

記號可當作引導，指出哪裡該畫線、畫摺線、摺疊或切割。我們做的記號有三種。最自然的記號就是用指甲在紙的中間掐出中點，或在紙片上量出長度，再記錄在其他表面上。若需要更長的記號來引導，則可使用鉛筆。鉛筆要夠尖，筆跡容易擦拭。用鉛筆做記號的缺點是只在紙的其中一面看得到，因此也可以使用錐子，這樣做記號會更精準，且在材料的正反兩面都會出現，相當有用。用錐子做記號可穿過好幾層紙，如果不希望錐子穿透，則可在下面墊張紙版，保護下方的紙層。等到不需要這個記號之後，可以用摺紙棒把錐子的記號推平，記號差不多就會消失。做記號時要考慮錐子尖點的大小。小的錐子孔可當作暫時性的記號，大的則可永久存在，或用來當縫線的孔眼。

尺寸

為了確保說明夠清楚，因此我每一項作品開頭都會先說明尺寸。我們在製作測試模型時，皆是使用書中的尺寸（經過四捨五入）。

比例縮放

本書的作品大多可按照比例自由放大或縮小。如果更改起始使用的紙張寬度與高度比例，便能使作品更高瘦或是矮胖。不過，有些作品無論一開始的用紙大小為何，一定要採固定的寬度與高度比。更進一步研究摺紙的比例，做出來的作品會有令人眼睛一亮的幾何樣貌。建議先依照本書所提供的大小製作，之後再自行縮放比例。以下章節會在必要時會提供個別作品的比例。

度量工具

製作包覆在書本或其他物品外圍的書衣或外盒時，必須先量物體本身的尺寸。我們在量寬、高、厚的時候，喜歡用紙型或紙條，而不是用尺，所以隨時準備好紙條與硬紙板備用。

紙條

在使用紙條時，首先在接近邊緣之處摺出直角，讓它直立起來。這個直角能讓作品在你測量寬、高、厚時維持不動。用指甲痕、鉛筆或錐子，在紙條上做記號。之後把紙條放在紙上，把量好的長度謄到紙上。

紙型

我們用的模版有兩種：一種是測量尺寸時使用，一種則用來畫展開圖。要製作測量用的紙型，先把你的原型放在一張卡紙上，幫高厚寬度做記號。要大方一點，做的時候多留2公釐。把紙型剪下來，重複這個過程，以製作書脊版型。之後，把原型放到一邊，用紙型來製作就好。

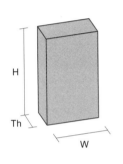
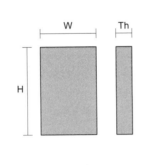

「樣式紙型」（pattern template）可用來製作展開圖，將樣式謄到紙張。先剪下一張和作品大小一樣的卡紙，在這張卡紙上做結構展開圖，並以錐子把紙型上的「策略點」（strategic points）戳到頁面、封面或縫綴模型。

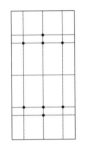

間隔片

要精準量測包覆的尺寸時，包裝用紙張的厚度也算進來。把兩、三張要用的相同材質紙張黏起，這樣就成了間隔片。在量尺寸時，別忘了使用間隔片，必要時增加卡紙或紙張厚度，才能做出更適合包覆作品的大小。

書脊置中

如何把書脊放在書封用紙的中央？用尺量可能不太容易。我提供一個神奇的小妙方，保證書脊位於中央，連細薄的書脊也不成問題。首先，在一張封面的左右兩側，分別標出書脊厚度。把紙張左邊往右邊的記號摺，壓出摺痕。再重複這個步驟，把紙張右邊往左邊的記號摺，壓出摺痕。這個技巧可應用到找出任何大小的書頁中央。我們在本書中很常使用這個技巧，希望你也能把這招學起來。

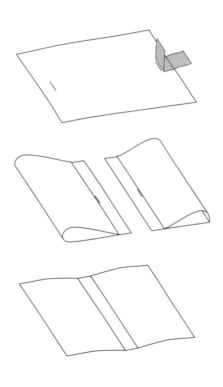

裁切與修剪

　　在裁切紙張時，裁紙機固然好用，但如果只有美工刀和鐵尺，也沒關係。本書作品使用的材料都很容易切割。要切割得筆直，刀刃一定要夠利。如果材料比較厚實，則可抵著鐵尺邊緣輕輕多劃幾道，小心不要移動材料。切割時，一定要在自合式切割墊或其他保護性的表面上操作。剪刀在修剪小區域時很好用，但在切割長條直線時就不那麼方便。

使用平行鍵、三角板與角鐵工作組，測量、畫線與繪製方格

　　這幾個工具很好用，甚至可以取代尺。角鐵的直立直角就像穩固的牆，可讓三角板貼靠，確保切線平整。平行鍵有各種寬度，可更方便地標示出多條摺線。若將紙張抵著角鐵的邊緣，讓工具抵著平行鍵的金屬邊緣來畫直線、摺線與切割就很方便。只要在桌子邊緣裝上一條角鋼，就是很好的替代品（詳情請參考 8~11 頁關於工具的討論）。

分成奇數摺份

　　要把一張紙分成偶數摺份很簡單，但如果要分成奇數摺份呢？要把一張紙分成三等分時，先將紙張彎成 S 形，對齊後，再把頂端的三個點捏出來即可。也可以利用切割墊上印好的方格，就能把一張紙分成三、五、七或更多奇數等分：紙斜放在切割墊上有網格的那一面，算出你要的摺份數量 —— 下圖的範例是五等分。紙斜放，兩端放在你要的摺份數上，在紙張標示出每一個與線條的交界點。這麼一來，這張紙就會有五等分，你可以按照這幾個點來做摺線。

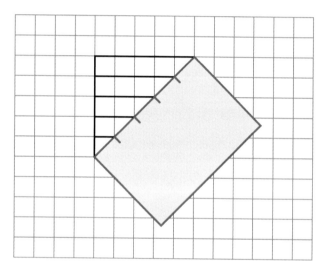

分成三等分

分成五等分

裁出方正的紙張

　　大張的紙或卡紙要稍微裁切出適合的大小，操作起來才方便。先摺出想要的份數，清楚畫出摺線。把水果刀放到摺縫裡，快速朝你身體的反方向切出去。接下來，就要把紙方正切割。「方正切割」並不是指切割成正方形，而是指四個角都要是 90 度。要有方正的紙張，需要用到大型三角板。

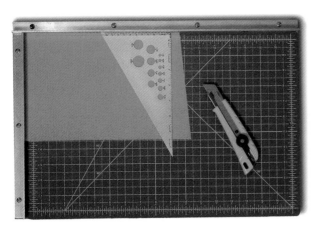

在切割縫兩邊打小洞，避免紙張撕裂

　　「切縫」只是一條切割線，而「切槽」則是兩條平行的切割線。切縫與切槽都可以在左右兩邊戳個小洞，以強化外觀，預防撕裂。小洞可用打洞器或錐子製作。我偏好用打洞器，因為可把小小的圓形紙張直接裁掉。若用錐子的話，背面必須要用摺紙棒推平。用小型的半圓形或 U 型鑿子也可用來避免撕裂。

裁剪斜角、箭形截角與截邊

　　在角落與翻摺的地方若有會看得出來的突出部分，都能用斜截角處理。「箭形截角」是小小的楔型切口，可移除摺疊處兩邊切下的紙屑，使往內摺的地方平整，避免摺口處發皺突起。

斜截角　　　箭形截角

　　需要將手風琴的摺份集合起來時，一份手風琴摺的第一或最後一摺份，會連接到下一摺份的接合處。這時，將接合部切下一道細截邊，能更服帖，避免書口發皺。

圓角與半圓切口

　　卡紙切割後，角落通常很尖銳，導致書角捲折，出現彎曲、起毛邊的情況，容易變成脆弱的角落。雖然我們樂見書籍有人翻閱，但為了避免角落拗摺，可把角落裁剪成圓形，使角落更為柔和。可用圓角器來切，或是找一枚硬幣，沿著硬幣邊緣以刀片切割。有時用砂紙把四個角落磨除也可。至於半圓形切口，推薦木工用的 U 型鑿與槌子，並搭配小剪刀使用。

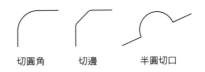

切圓角　　　切邊　　　　半圓切口

摺疊

本書中會以「劃摺線」（scoring）、「摺疊」（folding）與「壓出摺線」（creasing），說明製作摺紙作品時的過程，亦即把平面的紙張表面變成立體，使紙張可以延展與攤平。劃摺線可幫紙張往上或往下翻摺；摺疊則可「抬高」劃摺線的部分；壓出摺線則可讓摺線更銳利。

要做出漂亮的摺紙作品，就要講究精準，沒有捷徑可走。第一步先從方正的紙張開始：把紙張放在面前，擺在深色的背景上，這樣才能看出邊緣有沒有對齊。摺的時候，把拇指放到摺線中間，用力壓下，再往兩邊移動。用摺紙棒把摺線變得更銳利。紙張一旦摺疊之後，就不可能恢復最初平整的模樣。回想一下，不小心摺到紙張時，要多努力才能把它撫平？紙張有記憶，摺痕不可能消失，摺疊的記憶會永遠影響紙張攤平的模樣。

以摺紙棒畫摺線

製書者最重要的工具就是摺紙棒，可用來幫紙張與卡紙劃摺線。摺紙棒很奇妙，依據材質、尖端是尖或圓、堅硬或柔軟，會產生各種不同效果。用骨製摺紙棒畫出的摺線和紙比較合拍，一方面會壓縮紙纖維，但不會刮破紙面。

如果是非常精準的摺線，則使用尖頭的骨製摺紙棒或金屬製摺紙棒。在使用骨製摺紙棒時，小心刀尖可能在紙上留下閃亮的痕跡。要避免這情況，可在摺紙棒與作品之間墊一層紙片來防護，或改用鐵氟龍摺紙棒，就不會留下明顯痕跡。

在處理較厚的紙張或薄紙版時，建議從摺線上端開始劃。先將鐵尺固定好位置，把紙掀起，底下用摺紙棒劃過，紙再抵著鐵尺壓下。這樣等於先幫紙張壓出摺線，等完成摺疊時，紙會很聽話。

山摺線與谷摺線

日式摺紙向來對我們的作品影響深遠。山摺線和谷摺線在所有摺紙中，扮演重要角色。了解兩者的關係與運作方式，摺紙作品才會美觀。山摺線和谷摺線的差異是來自觀看角度。如果把紙翻轉過來，兩者就會反過來，呈現出不同模樣。如果連續往錯的方向摺，可能會演變成阻礙，但別忘了，摺線永遠都能反過來，不會太麻煩。本書不使用抽象的符號，而是在指南上畫出摺疊方向，反映出紙張的彈性特質。

內翻摺

「內翻摺」結合山摺與谷摺，會牽涉到兩層紙。下方的圖說明兩種不同的內翻摺。兩種都是內翻摺，作法一樣。其中一種是把紙的一角往某一點摺，另一種則是把方正的角落往內塞。先壓出摺線，然後復原。把兩層紙分開，往兩邊攤開。把尖端三角形（山摺），推進兩層紙之間。壓好，弄平內翻摺的三角形。這種有用的摺法可讓方正的末端變小，塞進口袋中。

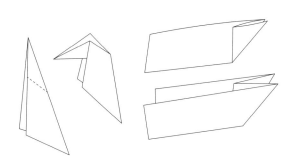

壓摺

壓摺是先摺出方形,再攤開成兩層三角形。兩層紙是分開的,往兩邊攤開並壓平。右邊的角和左邊的角一樣,摺線位於中間,原本中間的摺線與新的中線也對齊。壓摺會出現在(116~119 頁)的對角口袋摺法中。

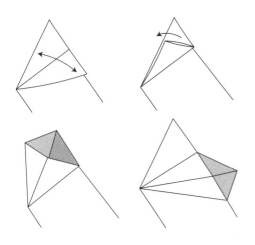

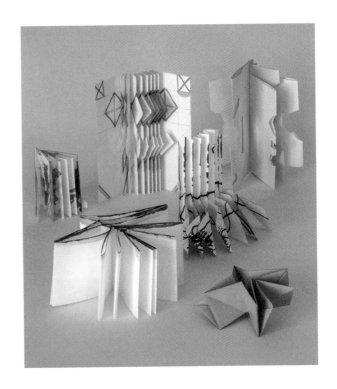

捲摺

把摺份邊摺邊滾捲,每個摺份會比前一個面積多出一點點,且能保持平整,不會彈起。只要把略帶圓形的摺面輕輕壓,或畫出摺線、每一次輕壓摺線。這種摺法最適合封面、包裝與信封。捲摺法都是連續的谷摺線,本書中最明顯的例子是捲式寶塔(162~165 頁),在其他地方應用,也能錦上添花。

刀摺與箱摺

在刀摺與箱摺時,山摺線與谷摺線之間的距離並不固定,因此和空間平均分布的手風琴摺不同,平整壓縮成一小疊的能力也不同。我們在斜角口袋摺(116~119頁)使用刀摺做出口袋,用折子摺出課本書套(172~175頁)。箱摺可以表現出美妙的通透感,加以變化後,就是魚骨摺和樹形摺(108~111 頁與 112~115 頁)。

縫綴

本書中只有兩件作品用到縫綴。雖然如此，縫綴是重要技巧，看起來令人卻步，其實很好掌握。開始嘗試自己動手做書本之後，能在許多地方應用這種技巧。在此提供一些簡單的指引。

準備縫綴紙型

製作縫綴紙型（有時稱為模型）可降低縫綴時的變數。不必在書頁上做記號，而是先做紙型，之後再打洞。

先裁一段 8 公分寬的紙條，高度與書頁等長，之後對摺。

把開放的一端摺大約 1 公分。

剩下的部分對摺，壓好摺線。

展開紙條。

紙條縱向對摺。

用鉛筆線條標示出摺線的交界。

將紙條放到一臺的書脊摺疊處，再用錐子或尖銳的針，於記號處穿孔，穿過紙頁面。

縫對開本

在穿線時，長度要是書本高度的三倍。針尖最好鈍些，以免在樣板的記號之外戳出其他的洞。先從裡面開始，穿過中央的洞。留下約 8 公分線尾。不要打結，只把線尾拿好，或用低黏度的膠帶先固定。依照下圖的箭頭繼續縫，最後從一開始穿的洞口退出。讓中間最長的一段縫線位於線頭與線尾之間。輕輕拉動線的兩端，使縫線拉緊，打個平結。

封面

本書中的模型皆採用非傳統，甚至極簡的方式來處理封面，同時兼顧視覺與技術考量：讓結構更輕盈、能立起，可展示，拿起來賞心悅目，或適合放在口袋中。美觀很重要，無論古老諺語怎麼說，外在的選擇總會反映出內涵。

我的作品向來以手風琴摺為核心。長條形的紙張摺疊起來，會衍生新的作法，讓封面和摺疊連接起來，內外不再是分離的元素。堅硬的書封適用於日後能立起來閱讀的書，也適合幫頁面紙張薄的書增加硬度，給予保護。

本書提到的封面能彈性運用，分為兩大類。第一類是用單一一張封面紙做成，重點在於書脊的摺法，要能包住書的厚度，並把內頁包覆起來。第二類則是用兩張分開的封面紙，摺成一半，再使用接合部延伸，是獨立發揮功用，讓書本能完全延展。

在接下來的幾章，有些作品並不需要封面。這些作品是用硬質的紙製作，本身已夠堅固。雕塑性很強的作品也不需要封面，讓立體形式展現出來，這樣比隱藏在封面之間更有生命力。包裝紙、書盒與信封很適合收納這些作品。這些作品不一定要收納，但最好還是有個地方收藏。

相信在製作過各種封面之後，你會開始懂得靈活運用，甚至發明自己的新版本。

製作堅硬封面時使用黏著劑

本書使用黏著劑的機會不多，但是把紙黏到紙板上時，黏著劑是不可或缺。在飄旗書（54~58頁），我們採取不同於書籍裝幀中常見的包覆紙板法——把紙板邊緣先用砂紙磨過，再塗成亮紅色，之後把有圖案的紙張貼到紙板上。不妨考慮在封面上用回收紙、有圖案的紙或手撕紙拼貼。紙張可延伸到紙板邊緣外，等乾了之後，再用砂紙磨掉多出的部分。之後可用蠟或其他保護性的塗層塗上去。

通常在製作硬殼封面時，我們會找質地與顏色都賞心悅目的材料，這樣就不需要另外包覆。雙面飄旗書（59~61頁）就是例子——用舊筆記本封面回收的壓製版製作，這壓製版很紮實，但又很薄，而且有搶眼的亮藍色，不會和紙張混淆。

黏貼與壓

把紙黏到紙板上時，最好使用漿糊。漿糊好操作，不會留下難以去除的斑點，而且乾的速度較慢，讓操作者有時間把角落與側面摺好。用白膠和混合甲基纖維素調出的混合黏膠，適用於把布料貼到封面紙板時（參見13頁「黏著劑」）。無論是漿糊或黏膠，都要塗在紙上，而不是紙板上。使用黏著劑時，要先保護好作品表面。讓紙張伸展放鬆，之後再把紙板放到紙張中央。

如果紙板只有一面黏了紙，則容易捲曲起來。要避免捲曲，則書脊的接合部黏到紙版之後，在一張內襯紙上塗滿黏膠。「內襯紙」是一張比封面略小一點的紙張，貼在封面的內裡。它可以和封面外觀的紙一樣，或顏色不同、紙重類似的紙，以凸顯對比。

把封面放在蠟紙、報紙與壓書版下。蠟紙不會沾黏，報紙可以吸收濕氣，縮短乾燥時間。用包起來的磚塊或一疊書來壓住紙板，使之乾燥。放越久越好，最好隔夜。

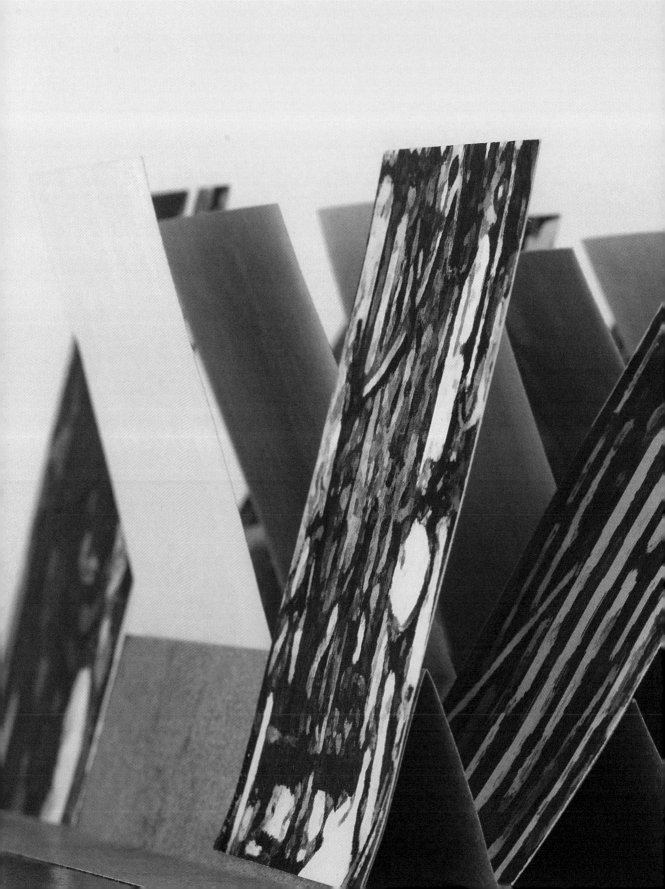

1

手風琴摺
The Accordion

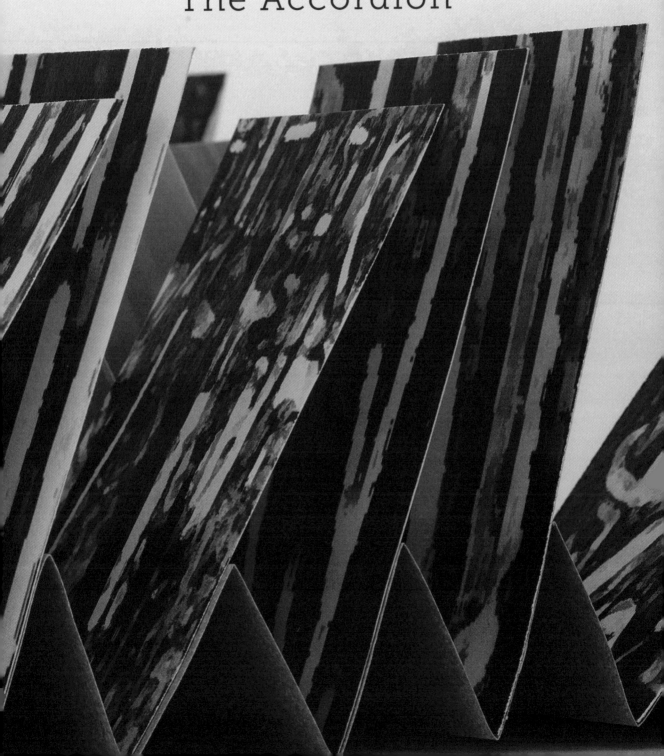

手風琴摺

顧名思義，這種摺法就和手風琴一樣，以山摺線與谷摺線的伸縮構成。數世紀以來，運用手風琴摺製成的書，在日本、中國與韓國享有崇高地位。亞洲紙張輕盈，有細膩之美，很適合以手風琴摺來表現。在西方國家，手風琴摺的書本格式很實用，潛力無限，可立起來，將美麗的全景圖以連續頁面來展示。手風琴摺內容的閱讀方式也很多，例如一次看兩跨頁，或者變成長長的攤開圖。手風琴摺的書可從前與後觀看，很適合展示。手風琴摺打開時能完全攤平，更是許多書本所缺乏的特色。

本書中統一用「手風琴」，其他可能常見的稱呼還有：摺葉本（concertina）、雷普瑞洛書（leporella）、之字摺書、扇子書、摺疊釘、屏風摺、摺本（orihon）與經褶裝。雖然這些名稱或許蘊含著起源，代表特定風格或意義，但時至今日多已交替使用。手風琴摺隨處可見，大家越來越青睞這種「之字形」趣味。

這本書例的案例，將手風琴摺當成獨立構件。手風琴摺是製作書本最靈活的材料，蘊含著無限的可能性。我運用手風琴摺好幾十年了，發現許多變化作法。很高興能在此介紹幾種最喜歡的作法。首先以幾張圖示，說明不同的摺紙式樣。現在就拿起紙，動手摺摺看！

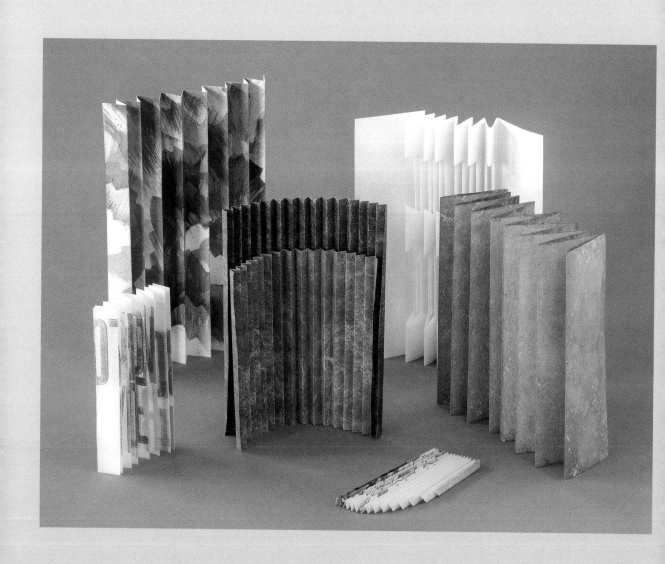

手風琴摺的最基本型態,是把一張紙摺疊成相同大小的摺份。這張圖表提到的術語,在接下來幾章也會出現。

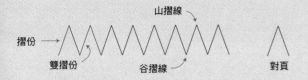

如果重複一小摺份、一大摺份的模式,就會做出百摺效果,讓手風琴摺可以拉平展開。

兩份手風琴摺可以加一個小小的接合部,接合起來。

摺份越摺越小,也是一種延伸作法。

用對頁來接合,也是一種製作手風琴摺的方法。以下三個例子,就是日式摺頁本的結構:第一種是在頁面後緣把對摺紙黏合,第二種是把對頁的前頁與另一對頁的背面交替結合;第三種則是把對頁的前書口黏合。

手風琴摺也可做成書脊。在以下三個例子中,每個對頁分別和其他元素結合:第一個是與山摺線縫合;第二個是與谷摺線縫合;第三則是和山摺線周圍黏起。

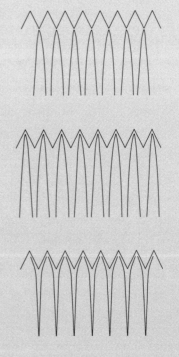

若以不規則的模式摺疊,讓大的雙摺份與小的單摺份交替出現,能做出讓人驚喜的手風琴摺。第三章〈一紙之書〉會詳細探討。

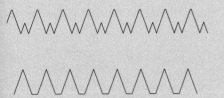

1 2−4−8 摺份的 手風琴摺

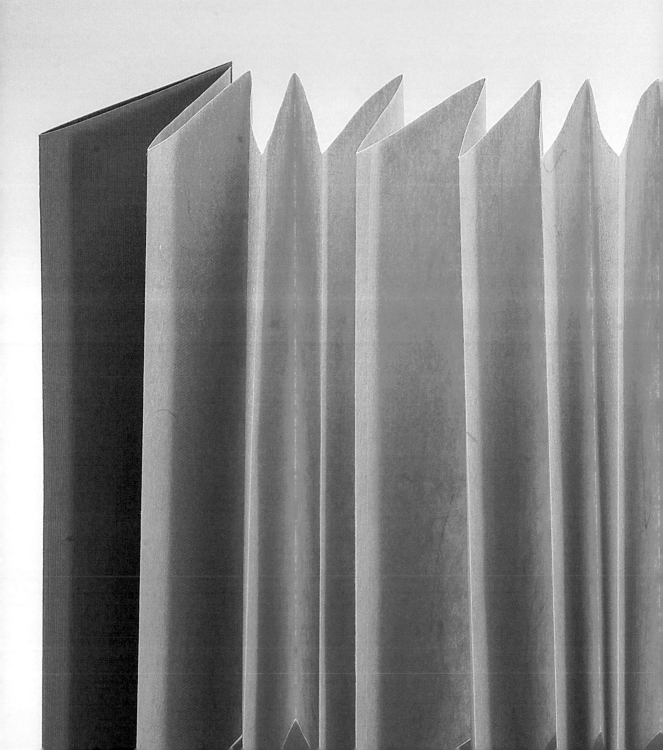

我教手風琴摺法已好幾年。手風琴摺的概念很簡單：做出很多摺份的手風琴摺，但不能每摺一次就歪一次，並讓錯誤累加起來。只要把一張紙摺一半，之後每半份（只能是半份）再摺一半，這樣就能避免摺不精準的情況發生。這種對摺作法能讓摺份數每次增加一倍，於是奇妙的事情就會發生。數學家會說摺份是以幾何級數等比增加；但我都說這是魔法。每摺一次，一個摺份就會變兩個、兩個變四個、四個變八個、八個變十六個⋯⋯以此類推，每次會增加一倍。

以下談到的作法會讓山摺線在同一邊緣對齊，這個邊緣稱為「指定邊」，這樣固定下來，就不會混淆。谷摺線則對齊另一邊。這種摺疊的節奏明確，符合直覺。只要仔細一點，每一次都能做出漂亮的手風琴摺。

之後會談到 3－6－12 摺份的作法。但這兩種方式都不適用於 5、11、15 之類的摺份。這時怎麼辦？可先摺出在這裡提到的摺份，之後把不需要的部分裁去，留下想要的摺份數量即可。也可以用延伸的方法摺疊，本章也會示範。多出摺份的部分不要摺起來，而是供之後與其他部分連接。隨手拿張紙，任何紙張都可以，多多練習，即使絲向錯誤也沒關係。想體驗風琴摺的神奇特色，這是不二法門。

構件	尺寸	數量	材料
手風琴摺	29.7×42 cm／A3	1	內頁用紙

工具：

摺紙棒

1. 紙對摺。

2. 壓出摺線。

3. 如圖所示，打開紙張。把山摺線朝紙的邊緣翻摺，也就是指定邊——所有山摺線都要對齊這條邊緣。用摺紙棒把壓摺好。

4. 把紙的另一邊緣摺過來，對齊指定邊緣。

5. 壓摺好。

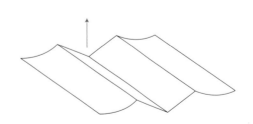

6. 把紙攤開，把中央的谷摺線變成山摺線，這樣就會有三條山摺線。

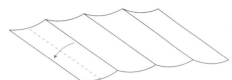

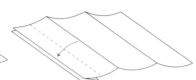

7. 把第一條山摺線翻摺到指定邊，對齊，壓摺好。

8. 剩下兩條山摺線以同樣的步驟重複。一次將一條山摺線翻摺到指定邊，使山摺線對齊。

9. 最後將對面的邊緣摺過來，壓摺好。

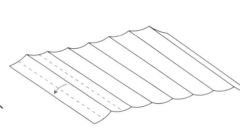

10. 這樣就完成 8 摺份的手風琴摺了！本書中許多作品都是先從這個技巧開始。

11. 若要做 16 摺份的手風琴摺，先把紙張攤開（如圖），把所有的谷摺線都變成山摺線。

12. 把第一條山摺線摺到指定邊。

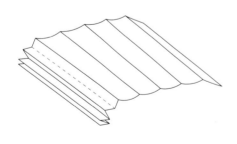

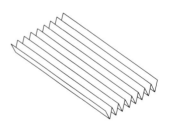

13. 剩下六條山摺線也一次一條，以同樣方式重複處理，對齊指定邊壓摺。

14. 16 摺份的手風琴摺很實用，可成為接下來的作品中好用的書脊。

2 3－6－12 摺份的 手風琴摺

我們曾想做出不同於 2－4－8 摺份的手風琴摺，於是發現 3 摺份很有用。用這種方法，你可以得到 6 摺份，而不是 4 摺份；可以得到 12 摺份，而不是 8 摺份。這樣在規劃作品時會有更多選擇。

構件	尺寸	數量	材料
手風琴摺	29.7×42 cm ／ A3	1	內頁用紙

工具：

摺紙棒

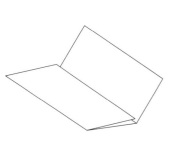

1. 把紙張分成三等分，在 ⅓ 處以鉛筆做記號。

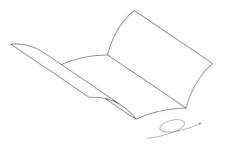

2. 把右邊摺到鉛筆記號處，用摺紙棒壓平，壓出摺線。

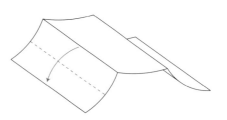

3. 如圖示攤開，把左邊摺到摺線處。

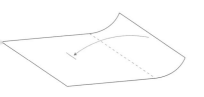

4. 用摺紙棒摺平，壓出摺線。

5. 如圖示攤開，會有兩條谷摺線。翻面，這樣就有兩條山摺線。

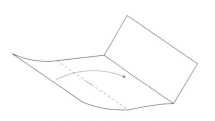

6. 把第一條山摺線往紙邊緣摺（這就是指定邊），所有的山摺線都要先對齊這裡再摺下。

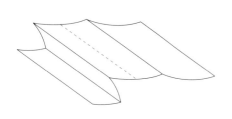

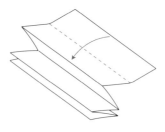

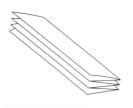

7. 用摺紙棒壓平。剩下的山摺線也以相同方式重複。

8. 紙張對邊也這樣摺過來，一次一份摺到指定邊，對齊並壓摺好。

9. 這樣就有 6 摺份的手風琴摺了。本書中許多作品都可以從這裡開始做。

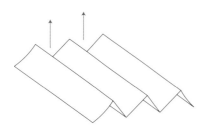

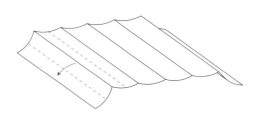

10. 把手風琴摺攤開如圖示，把所有谷摺線變成山摺線。

11. 把山摺線摺到指定邊，對齊、壓摺好。

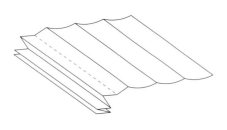

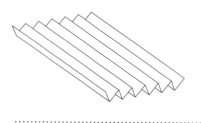

12. 其他山摺線一次一條，以相同方式處理。

13. 這樣就有 12 摺份的手風琴摺。

3　手風琴摺的加長部

「加長部」（extension）是指在手風琴摺的一邊或兩邊增長的部分，且可以藏起來，不會影響到手風琴摺。加長的部分可以是接合部，或甚至是小型的書本封面。如果手風琴摺的摺份數不符合需求，需要結合更多摺份的時候，加長部就能派上用場。在採用加長部時要先做好規劃，才能和整體結構融為一體。摺完手風琴摺之後，小心把加長部的寬度和手風琴摺的摺份搭配起來，必要時裁去一部分。請參考 28~29 頁關於手風琴摺摺疊的說明。

構件	尺寸	數量	材料
手風琴摺	29.7×42 cm ／ A3	1	內頁用紙

工具：

摺紙棒

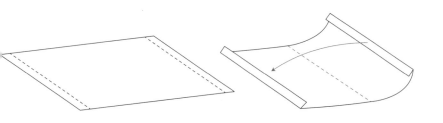

1. 在紙張的左右兩邊各標示 2 公分。

2. 如圖所示，把兩個加長邊摺起來，用摺紙棒壓摺好。

3. 把紙的右邊緣往左邊緣對摺，壓摺好。

4. 把紙展開（如圖示）。將山摺線往指定邊摺，對齊並壓摺好。

5. 最後把剩下的部分翻摺過來。

6. 這樣就完成有四摺份的手風琴摺，且左右兩邊都有加長部。

4 簡易手風琴摺書

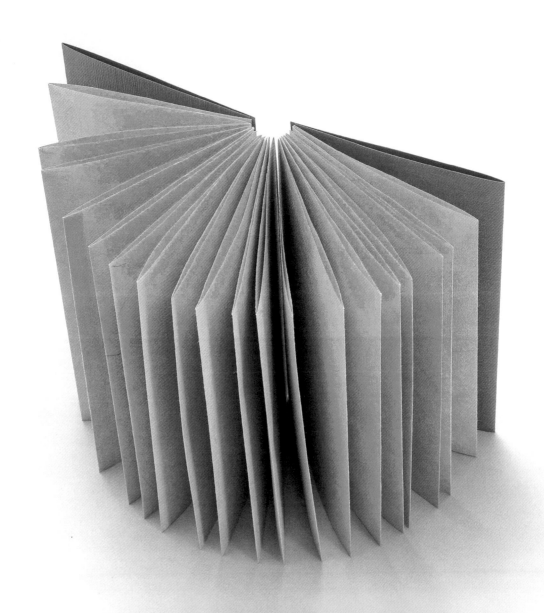

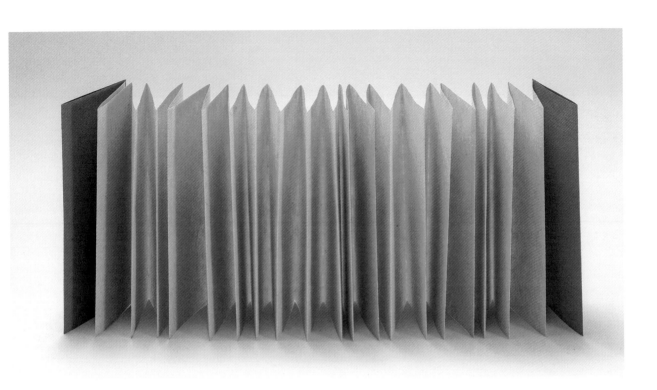

簡易手風琴摺的結構並不複雜，是以本章一開始提到的「2－4—8 摺份」為基礎。摺出五帖手風琴摺，就能做出一本近 4 公尺長的書！在規劃這份作品時固然要仔細，但成品細膩優雅，前後翻動時的姿態很美。在摺紙藝術上，別低估「熟能生巧」的好處。以這個作品來說，不妨大方一點，使用漂亮的日式和紙，規劃多些頁數。不一定要遵守書中提供的尺寸，不會有問題。無論你的書是高、矮、胖、瘦，這裡的技巧都能輕鬆適用。

如果運用不同材料，例如泰維克紙、花紋紙、再生材料、辦公室的舊紙材、手工紙、紙捲或卡紙，簡易手風琴結構會呈現相當不同的效果。不妨多多嘗試。

筆記

要達到最佳成效，每個部分在摺疊與連接時的放置位子很重要。建議先研究圖示，練習手風琴摺，等到有信心、對成果滿意之時再正式製作。用這裡建議的紙張大小，30~32 頁的「2－4－8」摺份的手風琴摺，照做到第 10 步。

構件	尺寸	數量	材料
手風琴摺	20×76 cm	5	輕質紙：各式和紙（Tatami、Obanai Feather、楮紙、宣紙）
封面	20×20 cm	2	卡紙：日式萊妮紙，244g

成品尺寸：

20×9.5 公分

工具：

自合式切割墊／鐵尺／銳利美工刀或裁紙機／摺紙棒／鉛筆／剪刀／尺／雙面膠

技巧：

2－4－8 摺份的手風琴摺（30～32 頁）

裁剪斜角、箭形截角與細紙條（21 頁）

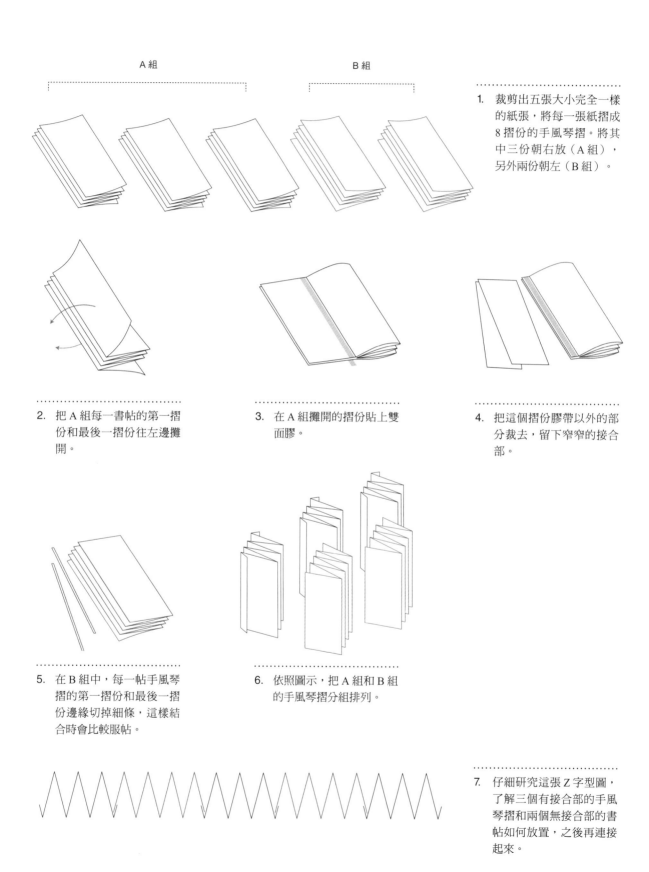

A 組　　　　　　　　　B 組

1. 裁剪出五張大小完全一樣的紙張，將每一張紙摺成 8 摺份的手風琴摺。將其中三份朝右放（A 組），另外兩份朝左（B 組）。

2. 把 A 組每一書帖的第一摺份和最後一摺份往左邊攤開。

3. 在 A 組攤開的摺份貼上雙面膠。

4. 把這個摺份膠帶以外的部分裁去，留下窄窄的接合部。

5. 在 B 組中，每一帖手風琴摺的第一摺份和最後一摺份邊緣切掉細條，這樣結合時會比較服帖。

6. 依照圖示，把 A 組和 B 組的手風琴摺分組排列。

7. 仔細研究這張 Z 字型圖，了解三個有接合部的手風琴摺和兩個無接合部的書帖如何放置，之後再連接起來。

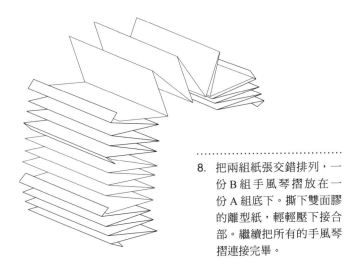

8. 把兩組紙張交錯排列，一份 B 組手風琴摺放在一份 A 組底下。撕下雙面膠的離型紙，輕輕壓下接合部。繼續把所有的手風琴摺連接完畢。

9. 依照書本尺寸，裁出封面、封底。

10. 將封面和封底分別對摺。

11. 將封面其中一邊長邊裁掉 2 公釐，對邊貼上雙面膠。封底亦同。

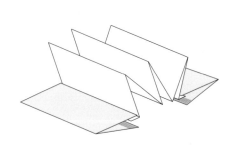

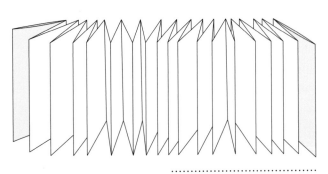

12. 封面與封底分別放到前後接合部，準備黏合。有雙面膠的那一面放在接合部下。這裡的圖只畫出一帖手風琴摺，是為了讓讀者清楚看出作法。

13. 如圖，撕除接合部的膠帶離型紙，黏貼到手風琴摺上。

5 有分離式封面的
口袋手風琴摺

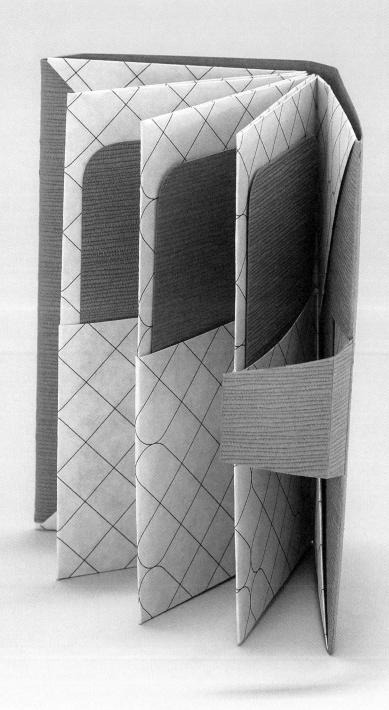

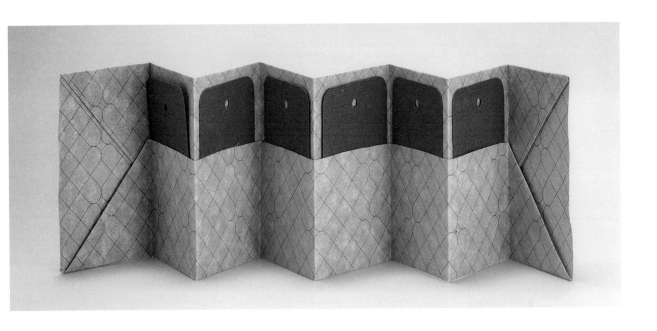

這種手風琴摺口袋很奇妙，只要運用簡單的幾何，就能做出許多成果。這章介紹三種不同作法，可依照自己所選的紙張大小來做實驗，探索無窮無盡的可能性。本書中，任一作品中的技巧（例如這裡的封面），都可靈活應用到其他結構上。手風琴摺口袋可收納許多小物，例如郵票、收據、票券或名片。可裝小紙品、照片、布樣與碎布，也可以當成特別的禮物。

筆記：

比例是這作品的基礎，必須講究。紙張的寬度要是高度的兩倍。把高度稍微裁去一小部分，讓正方形的上下兩排稍微重疊，做出口袋。

構件	尺寸	數量	材料
手風琴摺	20×42 cm	1	內頁用紙：弗蘭奇 Speckletone 70T
封面	9.5×21 cm	1	卡紙：日式萊妮紙，244g
內插件	8.5×4.5 cm	6	卡紙：日式萊妮紙，244g

成品尺寸：

9.5×5.2 公分

工具：

自合式切割墊／鐵尺／銳利美工刀或裁紙機／摺紙棒／鉛筆／尺／雙面膠／圓角器（選用）

技巧：

2－4－8 摺份的手風琴摺（30~32 頁）

縮放比例（18 頁）

在切割縫兩邊打小洞（21 頁）

1. 摺出 8 摺份手風琴摺。將第一摺份與最後一摺份的角落，分別朝第一條與最後一條谷摺線對齊，往內斜摺出四個三角形。

2. 依照三角形的底邊，把下緣往上摺。在摺疊這麼長的長度時，要把垂直線整理好，才能摺得精準。

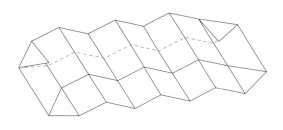

3. 同步驟 2，把上緣也往中間摺。

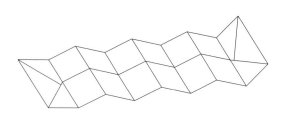

4. 把上緣重疊的部分塞入下緣。

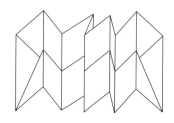

5. 從中間的山摺線往兩邊，重新摺手風琴摺。

6. 準備書衣。先確定書衣的高度和摺好的口袋手風琴摺相等。有必要的話，裁去過高的部分。在短邊內 8 公釐處，以鉛筆畫線。

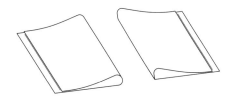

7. 把短邊右緣往左邊的鉛筆線摺，壓摺好。短邊左緣也重複一次。

8. 這樣摺出的書脊，就會位於書衣紙張的正中央。

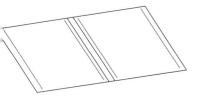

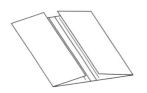

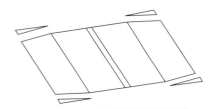

9. 展開書衣，在書脊左右兩邊距離 6 公釐之處，以鉛筆畫線。

10. 把左右兩邊往內摺至鉛筆線處，壓摺好。

11. 在書衣的四個角落剪掉四個小截角，如圖示。

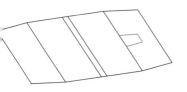

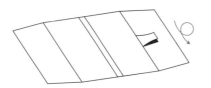

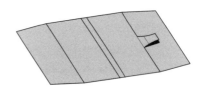

12. 在書衣內裡的背面，畫個小拉耳並切出。拉耳的造型可隨喜好製作。

13. 將書衣翻面。

14. 在正面的拉耳上，距離前書口 8 公釐處畫出摺線。

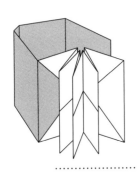

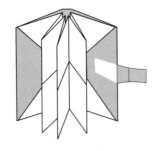

15. 把書衣塞進口袋。大小應該會剛好，書衣高度應與內頁吻合。

16. 把拉耳繞到封面，標示出可插入拉耳的切縫。要切出這條縫隙時，先把書衣正面從口袋抽出來，在切割墊上切割此縫。最後重新裝好，把拉耳插入切縫中。

6 一張紙做
口袋手風琴摺

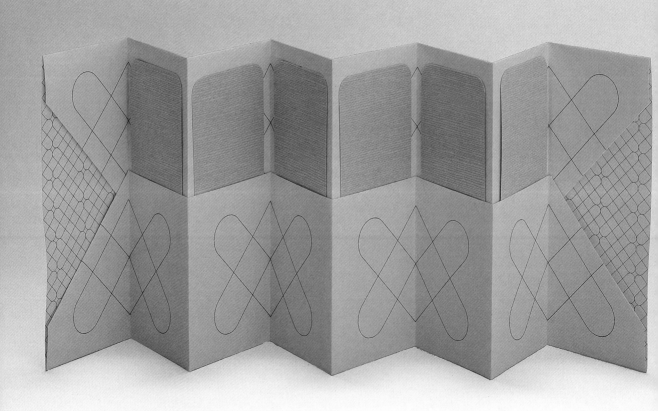

這個作品造型簡潔，是有分離式封面的口袋手風琴摺的變化作法。這裡不用計算比例、裁剪紙張，而是用未裁過的標準紙張。如果仔細看完成品的圖，會發現封面封底內側的三角形頂點並未與角落重疊。不用算數學，不同大小的紙張也可以做，只要比例和標準紙張差不多即可（A3）。

構件	尺寸	數量	材料
手風琴摺	<u>29.7×42 cm</u>	1	內頁用紙：弗蘭奇 Speckletone 70T
封面	<u>12×4.5 cm</u>	6	封面用紙或卡紙：日式萊妮紙，244g

技巧：

2－4－8 摺份的手風琴摺（30~32 頁）

成品尺寸：

以 A3 紙張製成 14×5.2 公分

工具：

自合式切割墊／鐵尺／銳利美工刀或裁紙機／摺紙棒／鉛筆／尺／圓角器（選用）

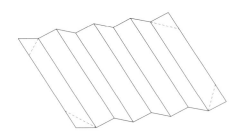

1. 摺出 8 摺份的手風琴摺，如圖攤開。

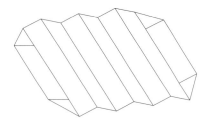

2. 第一與最後一摺份的四個角落，對齊第一條與最後一條谷摺線，往內斜摺。

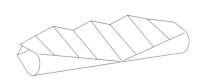

3. 把紙張彎成一半（不要摺），在中間摺線的垂直線上，用拇指壓摺出一個痕跡。

4. 用鉛筆在壓痕上下各畫出 5 公釐的線條。把下緣往上方鉛筆痕摺，上下緣分別往較遠的鉛筆痕摺。這樣會做出 1 公分的重疊處。

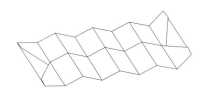

5. 把上緣塞進下緣。

6. 從中間的山摺線往兩邊，重新摺疊手風琴摺。把想放的東西，放進手風琴口袋中。

7 一體式封面的
口袋手風琴摺

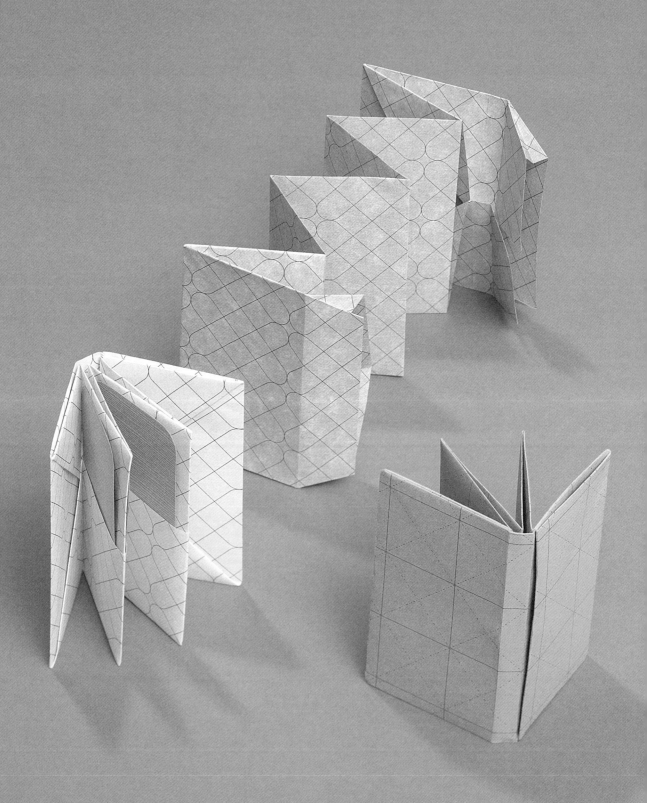

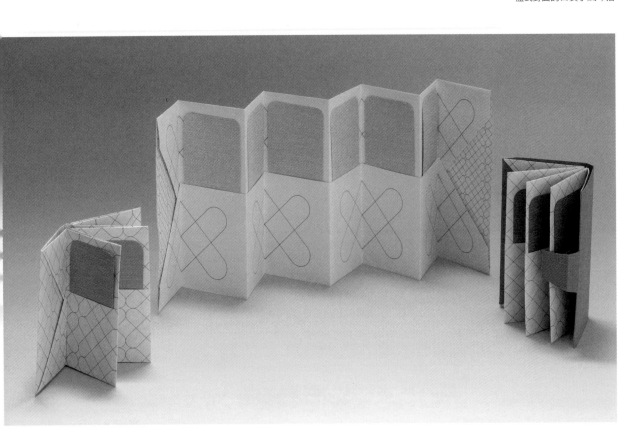

這個含四個口袋的手風琴摺有雙層書衣和書脊，特殊之處在於只用一張紙做出來。這裡要學的新技巧是在手風琴摺上使用加長部，留給書脊使用。這比前面的作品稍微複雜一點，卻能探索「用一張紙做一本書」的奧妙。

上圖是本章介紹的三種口袋手風琴摺，可以單獨製作，也可集結成系列作品，不妨用書盒裝起（176~183頁）。

筆記：

以表中尺寸所做出來的作品，可能會與示範模型有些微差異。製作時，只要維持一定的結構比例就可以了。

構件	尺寸	數量	材料
手風琴摺	18×42 cm （包含 4 cm 加長部）	1	內頁用紙：弗蘭奇 Speckletone 70T
內插件	8.5×4.5 cm	6	封面用紙或卡紙：日式萊妮紙，244g

成品尺寸：

8.5×5 公分

工具：

自合式切割墊／鐵尺／銳利美工刀或裁紙機／摺紙棒／鉛筆／尺／圓角器（選用）／黏膠

技巧：

有加長部的手風琴摺（35~39 頁）

內翻摺（22 頁）

1. 在製作手風琴摺的紙張上，先從左邊往內量 2.5 公分寬度，標示並畫出摺線，右邊則是往內量 1.5 公分，如此便標示出加長部。

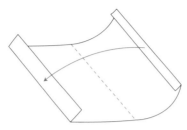

2. 加長部壓摺好，這部分不會計入手風琴摺的摺份。

3. 把剩下的部分摺出 8 摺份手風琴摺。

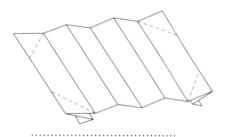

4. 展開手風琴摺。把左邊第一個摺份連同 2.5 公分的摺份往下摺。右邊重複此作法。

5. 將左邊第一摺份的上下角落，對齊第一條谷摺線斜摺下來。右邊重複此作法，這麼一來，四個角都往內摺好了。

6. 之後把四個三角型摺角展開，往內翻摺。

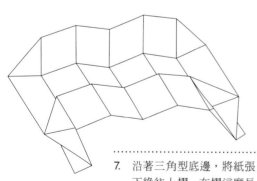

7. 沿著三角型底邊，將紙張下緣往上摺。在摺這麼長的長度時，要確保每一條垂直線都對齊，摺出來才會精準。

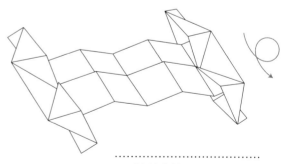

8. 紙張上緣也重複這個作法，並把上緣塞入下緣。將紙翻面。

9. 將四個角落的三角形及加長部往內
翻摺,讓第一與最後一個摺份能平
整。

10. 在比較寬的加長部,標示出 7 公釐
的書脊摺份。角落先斜摺,再往內
翻摺,為下一個步驟準備。接著如
圖所示翻轉紙張。

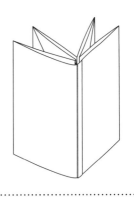

11. 把較窄的加長部塞入相鄰
的口袋。

12. 把剩下較大的加長部也塞
入同一個口袋。用一點黏
膠,將書脊固定。

13. 把你想裝的東西放進口
袋。把內插件的角落裁圓
並打洞。

8 彈出式手風琴摺

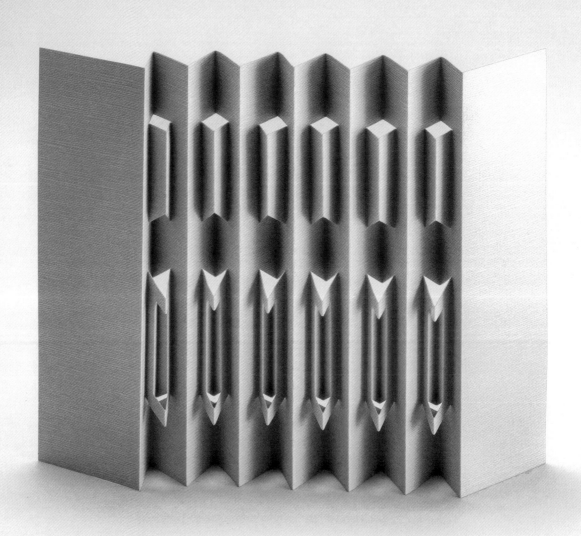

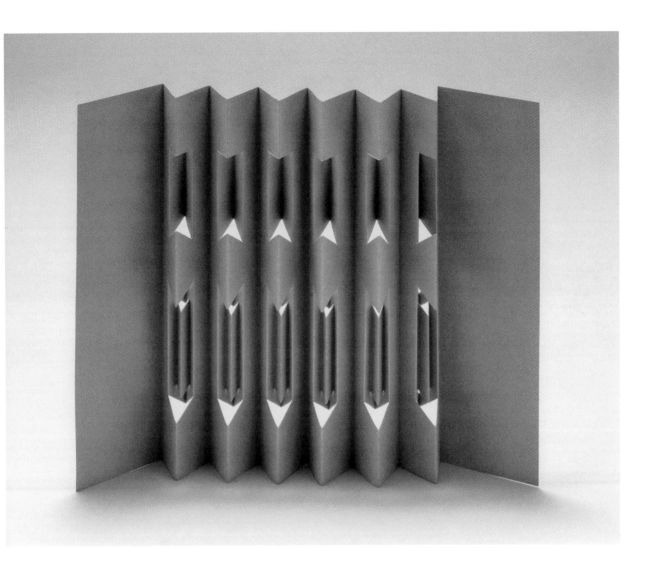

接下來是簡單的彈出式（pop-up）手風琴摺。在書的世界裡，彈出式結構有特殊地位。其結構設計是要給人驚喜，總是充滿創意，甚至令人不敢相信自己的眼睛。在展示相同的彈出式設計時，手風琴摺是理想媒介，而重複的結構令人想起建築空間。這作品再簡單不過了：四個切口、兩個摺疊，稍微推一下，完成。一旦親自動手做，了解作品的機制，就可以探索無窮的替代作法。

筆記：

要做出成功的彈出式結構，最好先實驗看看。這個作品的造型算是入門款。在設計造型時，先從不要的紙張上裁出和手風琴摺一個摺份等寬的紙，並做出垂直中線。小心別讓造型超出這條中線，否則造型就會在疊合的過程中，超出頁面。

構件	尺寸	數量	材料
手風琴摺	20×48 cm	1	封面用紙：象皮紙 190gsm
紙型	20×3 cm	1	卡紙

成品尺寸：

20×6 公分

工具：

自合式切割墊／鐵尺／銳利美工刀或裁紙機／摺紙棒／鉛筆／尺／錐子

技巧：

2－4－8 摺份的手風琴摺（30～32 頁）

測量用具：紙型（19 頁）

1. 先準備紙型：在長條卡紙的縱向畫出中線。從邊緣到中間畫一條短的橫線與三條斜線。照上圖作法裁剪下來。把紙型放一邊。

2. 把一張紙摺成 8 摺份手風琴摺。

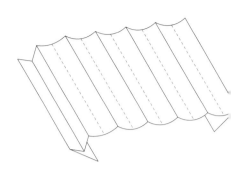

3. 把手風琴摺攤開，第一與最後一摺份往下翻摺，當成封面與封底。把谷摺線翻轉成山摺線，將剩下 6 摺份摺成 12 摺份。

4. 把手風琴摺壓好，將反摺過來的部分（封面封底）往左邊翻。

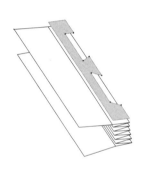

5. 現在應該有 6 條山摺線（12 摺份），摺邊朝向右。把紙型放在 12 摺份的右邊。用錐子在紙型切口的四個角鑽洞，做出標示。

6. 將 12 層紙依照標示，從裡到外割穿。

7. 不要一口氣切割整疊紙。如果紙疊太厚，則分成一半，重複這個步驟。切好之後小拉耳就出現了。把拉耳掀起（如圖示）往左翻，用摺紙棒壓出摺痕。重複這個作法，直到所有拉耳都往同一方向摺好。

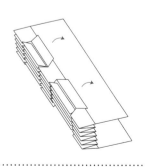

8. 把紙疊翻面，將拉耳往對向摺。

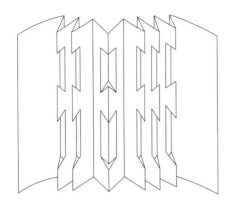

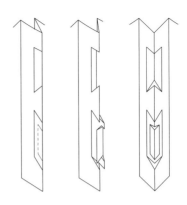

9. 展開手風琴摺，把拉耳往內壓。

10. 在 51 頁的模型中，底下的拉耳內還有第三個拉耳。可試試看這個作法。這需要另外做兩個切口，將做出的拉耳往前推，會更有立體感。

變化作法

用木工圓鑿做實驗，可以挖出不同形狀，創造光影遊戲。

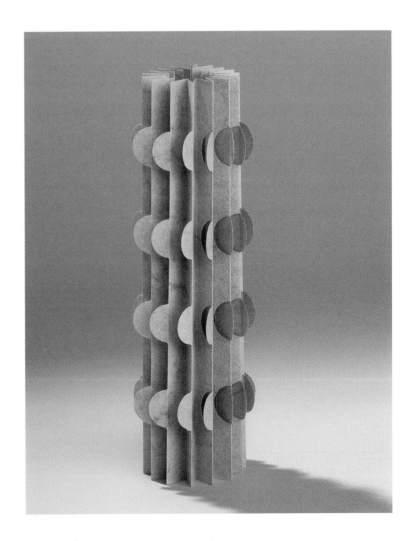

9 飄旗書

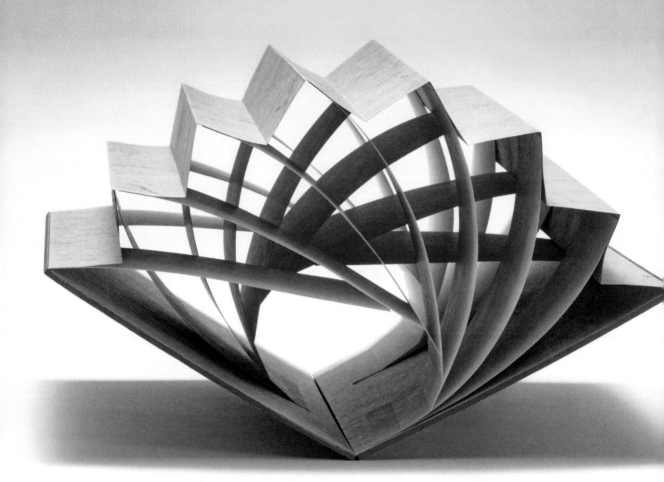

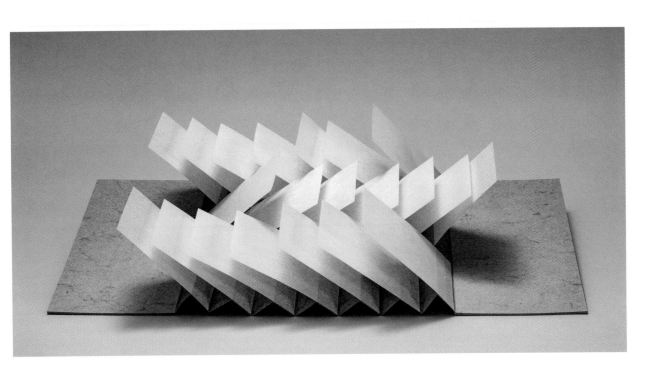

飄旗書是能攜帶、可擴張的資料夾，能生動展示一連串的材料。它以手風琴摺為基礎，能伸能縮，可一頁一頁讀，也可全部展開，展現完整不中斷的場景。飄旗書立起來的時候，封面封底可在背面合攏，變成圓形或星形書。把書脊收攏起來，封面封底攤平，頁面則呈螺旋狀，也會非常搶眼。

若將翻旗前後搖晃，聽起來還滿吵的，因此對手工書藝術家來說，飄旗書是開啟新領域的創新結構。在設計飄旗書時，我希望能反映「書籍特性」，不受傳統限制束縛。這結構容許無窮無盡的變化，也能依照許多用途調整——鼓勵你多多嘗試。不一定要依照範例的尺寸，也不必遵照旗子的數量、大小或形狀。要注意的是，中間一排的旗子要往反方向翻。要是你決定在頁面上以特定方式呈現文字或圖片，務必先做個模型來探索。

飄旗書的封面需要花比較多時間製作，壓的時候也需要較多時間乾燥。建議你試試看。你可以在其他作品中運用這裡介紹的封面作法。硬質封面最堅固，完成品也最美觀。

構件	尺寸	數量	材料
手風琴摺	20×33 cm	1	內頁用紙：象皮紙 110gsm
封面紙板	20×10 cm	2	紙板：戴維牌紙板 060
封面紙張	23×13 cm	2	內頁用紙：印有花紋的象皮紙 110gsm
內襯紙	19×9 cm	2	
旗條	45.5×10 cm 每一條上有 7 面旗子	3	封面紙：植物羊皮紙

成品尺寸：

20×10 公分

工具：

自合式切割墊／鐵尺／銳利美工刀或裁紙機／摺紙棒／鉛筆／剪刀／尺／黏膠刷子／壓書版／書鎮／雙面膠／混合黏膠（接著劑）

技巧：

2－4－8 摺份的手風琴摺（30~32 頁）

製作硬質封面時使用黏著劑（25 頁）

分成奇數摺份，參見 20 頁

1. 準備封面封底。把紙板放在書封／底用紙的中央，用混合黏膠黏合。

2. 四個角以 45 度斜角裁去，截角與紙板中間留下的寬度為紙板厚度的 1.5 倍。

3. 先從書頭和書根開始，把紙往內翻摺，包到紙板上。用拇指指甲（或摺紙棒）把角落多出的紙張，捏到紙板邊緣。

4. 把靠近書脊與前書口的剩下兩個邊包到紙板上，可能需要多上一點黏膠。用摺紙棒壓平。放在壓書版下幾個小時。

5. 同時，製作 16 摺份的手風琴摺。

6. 展開手風琴摺。第一與最後一摺份會是接合部。在接合部的四個角剪掉三角形截角。這樣可避免在與封面連接後，接合部在書頭與書根露出。

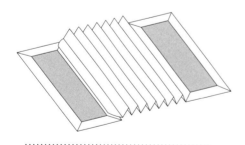

7. 取黏好的封面封底，以混合黏膠黏貼到手風琴摺接合部的前後。用書鎮壓好，等待乾燥。

8. 在封面／底內襯紙塗混合黏膠，貼到書封內裡，藏住接合部，周圍留下平均的空間。把書封在手風琴摺的左右兩邊攤平，用紙鎮壓住，乾燥至少一小時——隔夜更好。

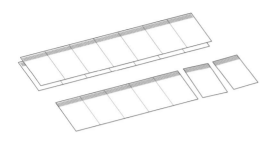

9. 準備旗條：在每條紙張的反面縱向根部黏貼雙面膠，之後在每一張紙條上標示出七等分，並剪下來。

10. 把旗子分成三堆，每堆 7 面旗子。

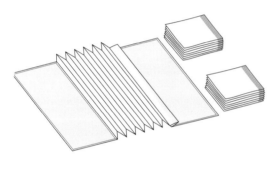

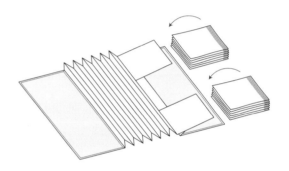

11. 把手風琴摺打開，將兩疊旗子放在封底旁。從書的後面開始，將第一個雙摺份往右邊摺下。

12. 兩疊旗子各拿一片，撕掉膠帶的離型紙，小心按壓在雙摺份上。一面旗子對齊書頭貼，另一面則對齊書根。

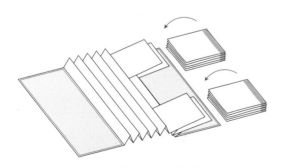

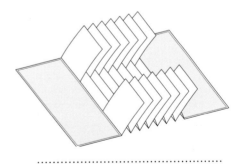

13. 將手風琴摺的下一個雙摺份往右翻。撕掉上下兩疊各一旗子背後膠帶的離型紙，對齊底下貼好。

14. 繼續把 14 張旗子都貼好定位。現在完成一個方向的「內頁」了。

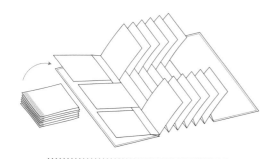

15. 取第三疊旗子,放在封面旁。把手風琴摺的第一個雙摺份往左壓下。撕掉一面旗子的雙面膠離型紙,貼在上下兩面旗子之間。

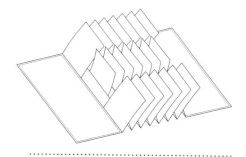

16. 繼續把剩下 6 面旗子貼到最後一排。

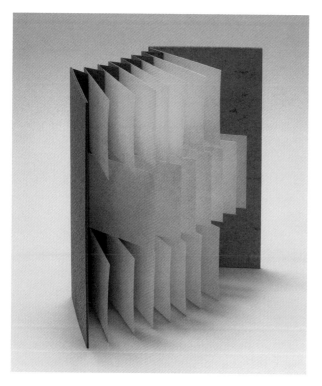

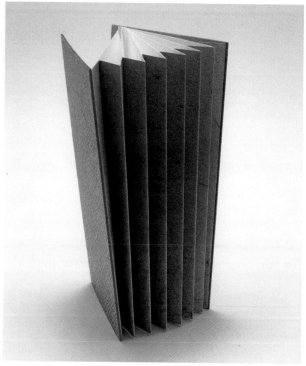

10 雙面飄旗書

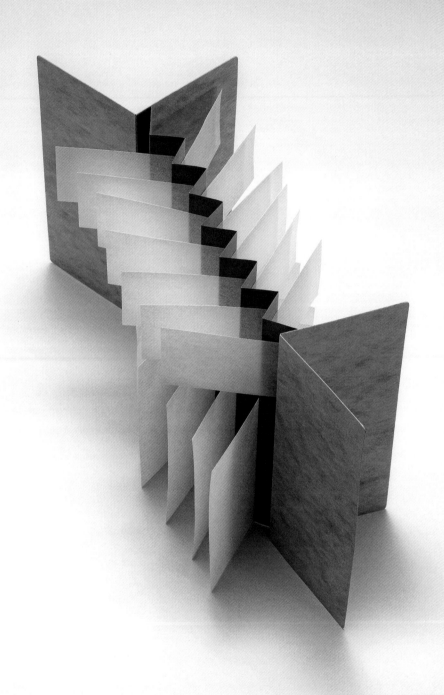

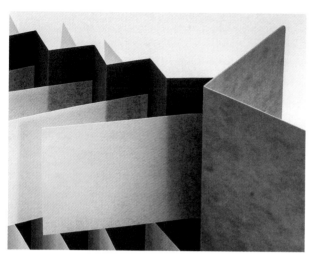

這個結構是前一項作品「飄旗書」的變化作法，包含單一手風琴摺書脊，兩邊都有旗子，且旗子的大小有變化，有些長，有些短。「旗子」可以是任何紙品，例如明信片、照片、票券、郵票等等。我隨手找來厚實的壓製版，那是從舊資料夾回收而來，顏色亮眼，且不需要更多包覆。貼旗子的過程和前一項作品差不多，只是省去最底下的一排。

這種變化作法的飄旗書，妙處在於決定內容之前是不分上下左右。在這模型中，其中兩排旗子與手風琴摺邊緣對齊，另外兩排則略往內。另一種作法是一邊是 6 面旗子，另一邊是 7 面旗子。這是很靈活的書本結構，何不放膽多多嘗試？

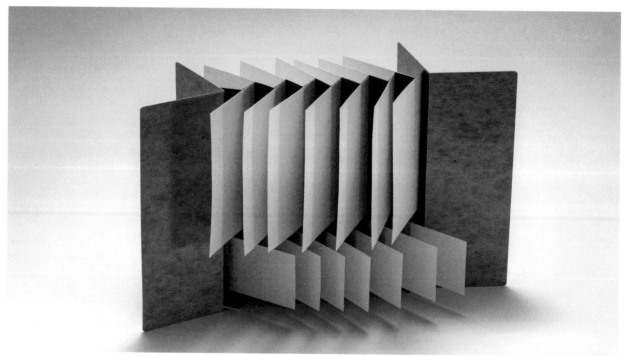

構件	尺寸	數量	材料
手風琴摺	20×31 cm	1	內頁用紙：回收包裝紙
封面	20×15 cm	2	板子：回收壓製版
旗子（小）	5×7.5 cm	13	封面紙：植物羊皮紙
旗子（大）	12.5×7.5 cm	13	封面紙：植物羊皮紙

成品尺寸：

20×15 公分

工具：

自合式切割墊／鐵尺／銳利美工刀或裁紙機／摺紙棒／鉛筆／剪刀／尺／雙面膠

技巧：

2－4－8 摺份的手風琴摺（30~32 頁）

1. 摺出 16 摺份手風琴摺。

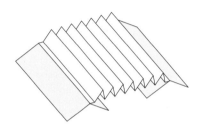

2. 展開手風琴摺,將第一與最後一摺份裁成 1 公分寬。這就是要和書封黏合的接合部。

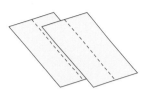

3. 準備封面、封底。用摺紙棒在書封紙背面的中點縱向劃一條線。

4. 沿著這條摺線對摺,並在摺線旁黏上雙面膠。

5. 把手風琴摺和封面封底貼起來,如圖所示。

6. 和前一項作品的作法一樣,在每一面旗子背後貼雙面膠。把較小的旗子黏到手風琴摺上(如圖示)。

7. 把比較大的旗子貼在下面,方向與上排旗子錯開。旗子底部對齊手風琴摺的底部。若希望書能立起來展示,這個步驟很重要。

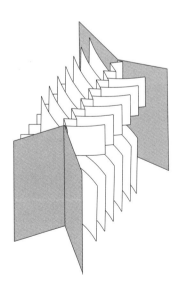

8. 這個結構的美妙之處在於可翻轉:沒有明顯的開頭或結尾、前或後,可從任何方向觀看。

11 紙圈手風琴摺

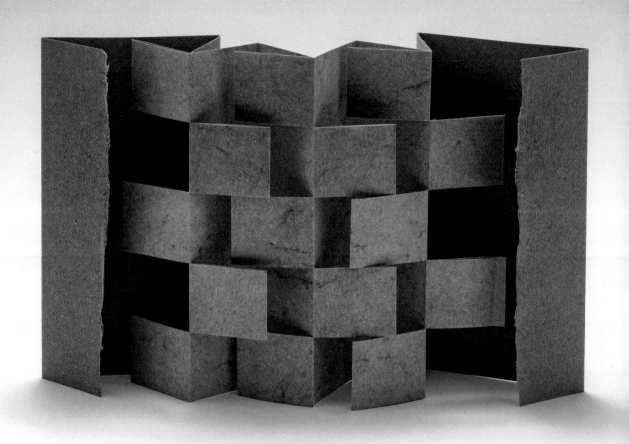

紙圈手風琴摺和飄旗書是親戚，只是旗子變成環狀。由於環的方向會交錯，很適合生動地展現一系列的符號、照片，只要想得到的都可以試試看。這作品是立體結構，能順利立起。紙環是雙層的，不妨在上頭切出小洞口，讓人一窺下方的圖案。紙環也可以有不同的造型，或變大、增加數量。這個結構的妙趣是把封面拉開之後，紙環能攤平伸展，和原結構的樣貌幾乎截然不同。若想恢復原貌，只要搖一搖，把封面收攏即可；紙張經摺疊會有記憶，因此紙環又能回復原來的模樣。

構件	尺寸	數量	材料
手風琴摺	20×60 cm	1	內頁用紙：象皮紙 110gsm
封面	20×20 cm	2	封面用紙或紙板：日式萊妮紙 244g 手工贊斯厚紙

成品尺寸：

20×10.5 公分

工具：

自合式切割墊／直尺／銳利美工刀或裁紙機／摺紙棒／鉛筆／剪刀／尺／錐子／雙面膠

技巧：

3－6－12 摺份的手風琴摺（33~34 頁）

摺出奇數摺份（20 頁）

1. 先摺 12 摺份的手風琴摺

2. 再運用摺出的摺線，重新摺成 6 摺份。

3. 從最上層的中央摺線，將紙張分成五等分：輕輕從中線往紙張左邊畫四條垂直線。

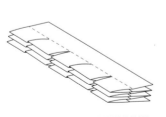

4. 沿著這四條鉛筆線，將六層紙切穿。從中線往外割，而不是由外往內割。

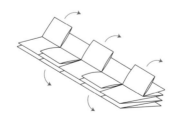

5. 將第一個雙層摺份的第一、三、五個紙環往右邊壓好。

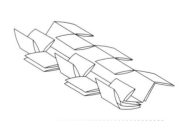

6. 把紙翻面，將剛才的第二、第四個紙環往左壓好。

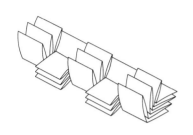

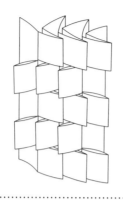

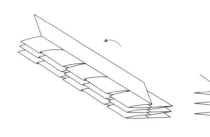

7. 重複 5、6 步驟，將剩下兩個雙層摺份上的紙環壓好。

8. 輕輕把手風琴摺拉開，將紙環依照上圖方向摺好。

9. 再把結構回復原狀壓平，將第一份單層摺份往左翻摺，露出反面。

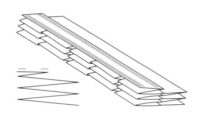

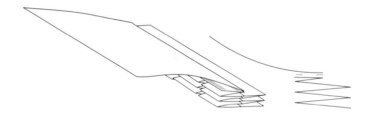

10. 如圖，貼上兩條雙面膠。撕去靠內的雙面膠離型紙。

11. 取封面，在撕除離型紙的膠帶上貼好。把封面往下壓。

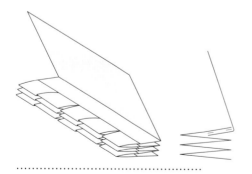

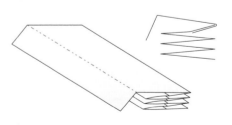

12. 把封面往右攤平，用摺紙棒沿著摺份邊緣劃線。再把封面沿著摺線往左邊摺。

13. 封面會超出頁面，因此需要再摺一次。將封面往下，和上一步摺出的摺份距離 10.5 公分之處，用摺紙棒劃一道摺線。做出山摺線。

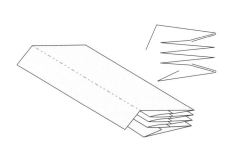

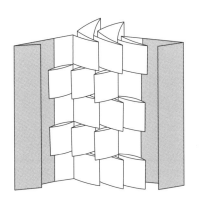

14. 重複步驟 9 到 13，黏貼封底。

15. 將手風琴摺拉開，讓紙環以交錯的方向展開（如圖示）。壓摺痕越確實，紙環越能定位。這個結構最適合立起展示。

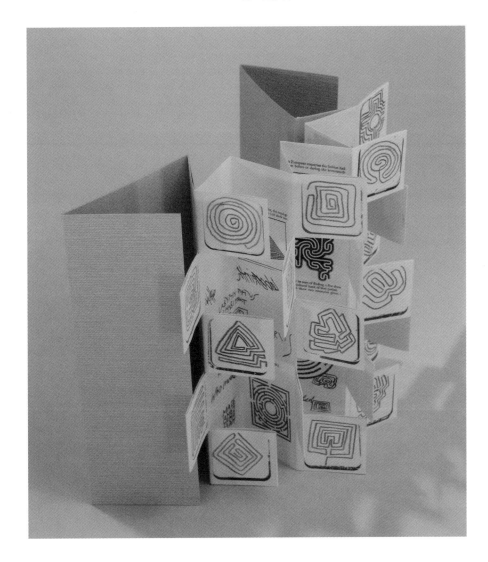

可在紙環上加上印刷或手繪圖案，會讓這個結構變得活潑，成為可攜帶的藝廊。

2

暴風雪摺
Blizzards

暴風雪摺

暴風雪摺像禮物那樣出現在我手中。某一天，暴風雪突然來襲，使我無法上班，乾脆好好摺紙。到了晚上，我做出一種新的摺紙造型。我把它命名為「暴風雪」，以紀念那天的天氣。多年來，「暴風雪」衍生出許多作品，而在這一章，最初的暴風雪書和系列作品首度集結起來。

這系列摺紙的特色是可自行結合。所有的暴風雪摺結構都是從手風琴摺開始，再透過斜摺、三角形，讓頁面與書脊互扣起來，包住內容。暴風雪摺的各種作法，都不必使用縫綴或黏著劑。

暴風雪摺法的特點在於「比例」，練習過程要先從展開圖開始。首先從一個單位的正方形出發，代表我們要做的暴風雪摺寬度。這個方形會放在長方形的上下兩端，對摺之後就是我們要的三角形。每一種模型最需要考量之處，在於兩個正方形之間的區塊。若比正方形單元的高度小，三角形就會重疊；若比正方形單元的高度大，三角形就會分開。「暴風雪書」與「幸運紙輪」的範圍都有限，「暴風雪盒」與「冠式書」則是有最小尺寸，但是沒有最大的限制，可以無限延伸。

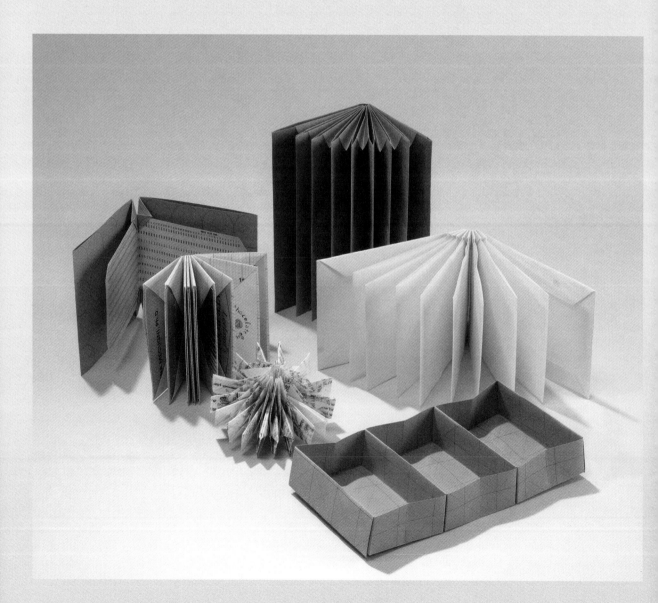

以下的表格將本系列作品的結構加以比較，說明各種暴風雪摺的最佳比例範圍。一旦依照展開圖做好一份，只要增加手風琴摺的摺份數量即可，例如 4 份、8 份、16 份等等。至於要讓暴風摺延伸得多長，當然沒有限制。

「暴風雪摺口袋」則屬於特殊案例，平面展開圖是以長方形（而不是正方形）為基礎。這裡的長方形高度是正方形的四分之三。因此，暴風雪口袋有另外的展開圖。摺疊順序和暴風雪書差不多，但成果很不同。三種範例的展開圖都在以下圖表，要做其他尺寸也可以。要增加兩個長方形之間的空間是沒有限制的。

暴風雪摺的比例　　暴風雪口袋的比例

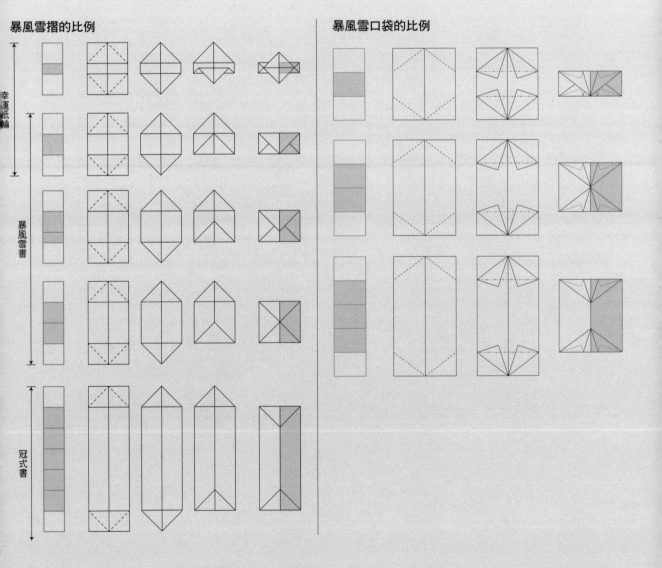

12 暴風雪書

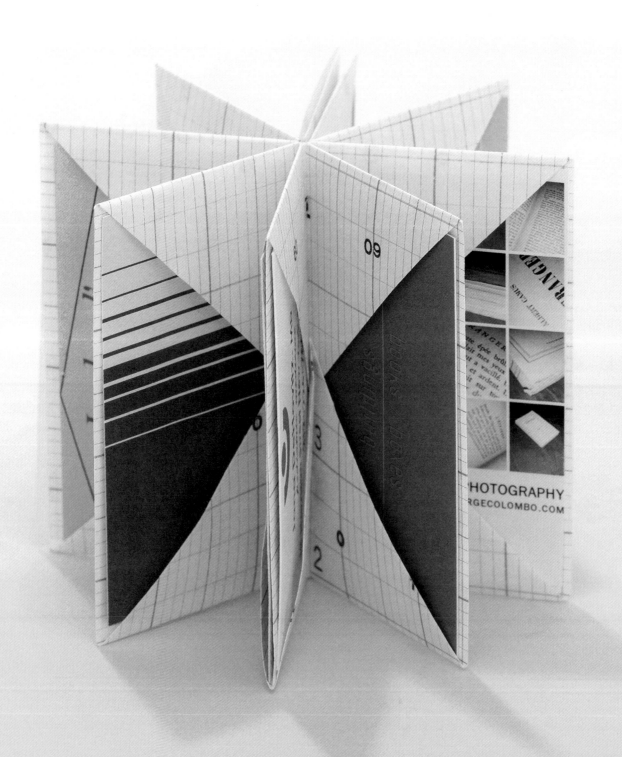

暴風雪摺系列皆從暴風雪書衍伸而來。暴風雪書是樸實的小夥伴，可用來收集東西，相當實用。把小紙片、標籤、票券或名片放進來，能增添日常小物的風采。我在工作坊與課堂上教課二十多年來，暴風雪摺深受許多人喜愛，可見它相當靈活。

暴風雪書要依照比例設計，每個手風琴摺份是三到四個正方形的高度。最佳比例範圍請參考本章的引言。若超出範圍，三角形就無法彼此合作，有時會重疊太多，或完全不重疊。這正是暴風雪書和本章其他作品的不同之處。

筆記：

本作品的大小是供名片使用 5.5×8.5 公分為起點，並提供兩種封面選擇。

構件	尺寸	數量	材料
手風琴摺	<u>20×90 cm</u>	1	內頁用紙紙捲

工具：

自合式切割墊／鐵尺／尺／銳利美工刀／摺紙棒

成品尺寸：

5.7×9 公分

技巧：

2－4－8 摺份的手風琴摺（30~32頁）

內翻摺（22頁）

1. 摺出 16 摺份手風琴摺，開口邊往右。

2. 在第一個單一摺份的頂端與底部，朝對邊對齊，摺出直角三角形，壓平。

3. 展開三角形，將這個摺份往左攤開。把接下來的雙摺份摺出直角三角形，要仔細和垂直摺線對齊，才摺得精準。

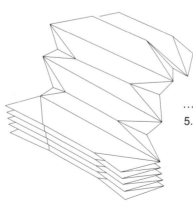

4. 展開三角形，之後把摺份往左邊翻。將剩下的六個雙摺份與最後一個單摺份以相同方式處理：摺疊、打開、往左翻。

5. 把每個三角形做成內翻摺：將兩層紙分開，把三角形尖端（山摺線）往內推。

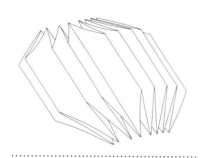

6. 把所有三角形以內翻摺處理完成。

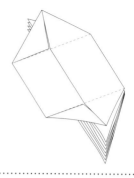

7. 將所有的摺份疊好。把第一個單一摺份往左打開，並將頂部與底部三角形的尖端往內摺，仔細讓尖端與中線對齊。

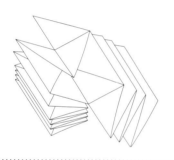

8. 把摺份往左翻，重複處理接下來的三角形，使所有三角形尖端往中線摺疊。

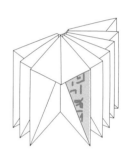

9. 在這個暴風雪摺的例子中，所有的尖端都會重疊，很適合裝名片。你的手風琴摺比例可能會不同，因此尖端可能會重疊，也可能不會。

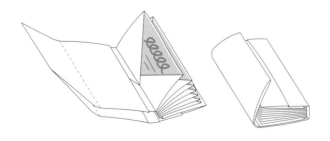

10. 用「課本書套」（172~175 頁），當作這暴風雪書的封面。書套可完整包覆這件作品。

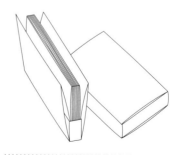

11. 另一種作法是用「全罩式書盒」（176~183 頁），大小剛好適合這個作品。

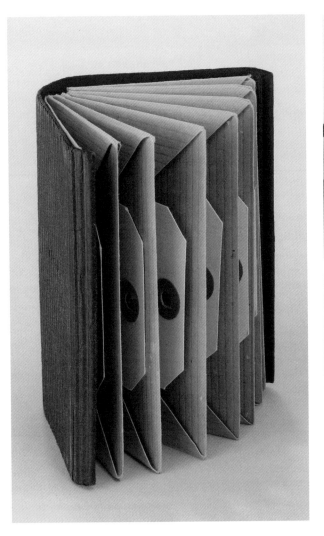

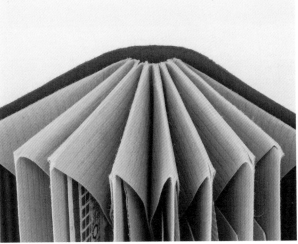

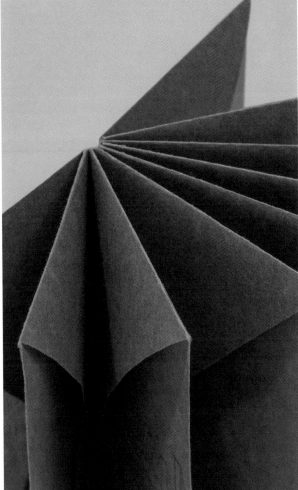

13 幸運紙輪

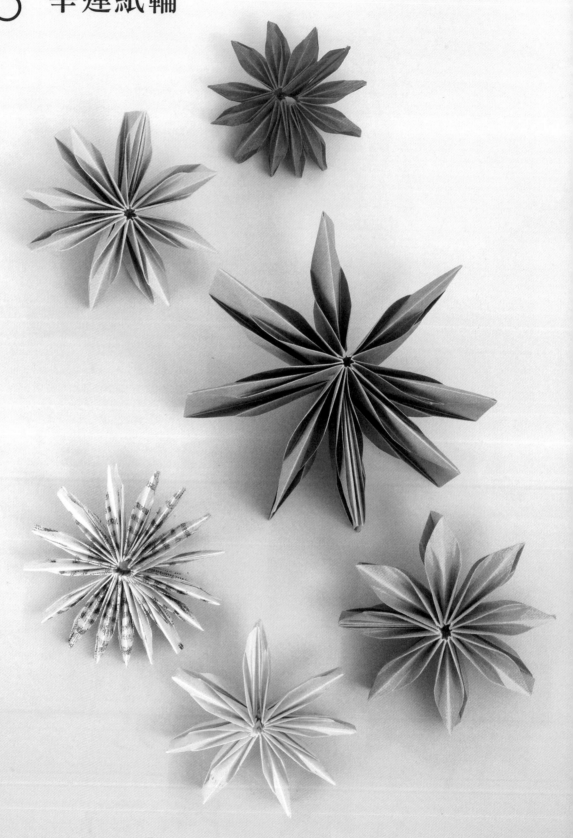

幸運紙輪是碰巧發現的，成果也未依照先前提到的規則——也就是位於兩個正方形的中間部分，必須至少有一個正方形那麼高。這作品確實不具有書的功能，卻是很有想像力的玩具，可以滾動與旋轉。

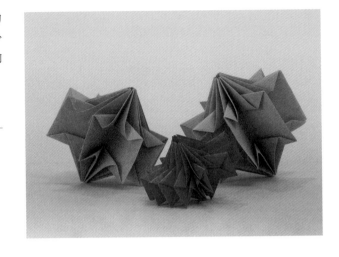

構件	尺寸	數量	材料
手風琴摺	10×60 cm	2	輕質或內頁用紙紙捲

成品尺寸：

5.5×8 公分

技巧：

2－4－8 摺份的手風琴摺（30~32 頁）

內翻摺（22 頁）

工具：

自合式切割墊／鐵尺／尺／銳利美工刀／摺紙棒／雙面膠／錐子

1. 將其中一張紙摺成 16 摺份手風琴摺。開口朝右。另一張紙則是要做第二個紙輪，先放置一旁。

2. 將第一份手風琴摺的頂部與底部摺出直角三角形。

3. 壓摺好，展開，將這個摺份往左翻。把接下來雙摺份的頂部與底部摺出直角三角形。所有的三角形都要對齊垂直摺線。

4. 攤開，把摺份往左翻。剩下的六個雙摺份與單一摺份皆重複步驟 3～4：摺好、攤開與往左翻。

5. 將所有三角形內翻摺（參見 71 頁的暴風雪書步驟 5）。

6. 把所有摺份收攏。將第一個單一摺份往左展開，把下面的三角形頂點朝中線摺。用錐子標示出下方長方形中點，並穿過所有摺份。

7. 在錐子的記號處，將下方三角形摺下來，並把這雙摺份往左摺。

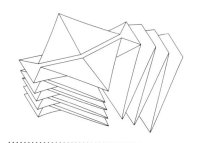

8. 將所有摺份重複上面的步驟，把所有下方三角形先往上、再往下摺。

9. 摺完之後就「翻頁」，將其他三角形重複第 6、7、8 步驟一一處理，再往左翻。摺完之後，幸運紙輪就完成了。

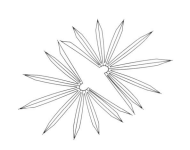

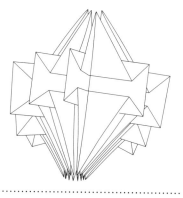

10. 若想讓幸運紙輪更豐厚一點，則把另一份紙條重複步驟 1 到 9。把單層的「輪輻」用一點雙面膠貼起來，兩個紙輪就能接合。

11. 這件作品可以稍微增加紙張高度，運用不同的比例即可做出其他模樣。正如照片所示，不同比例的幸運紙輪可是相處融洽呢。

14 暴風雪盒

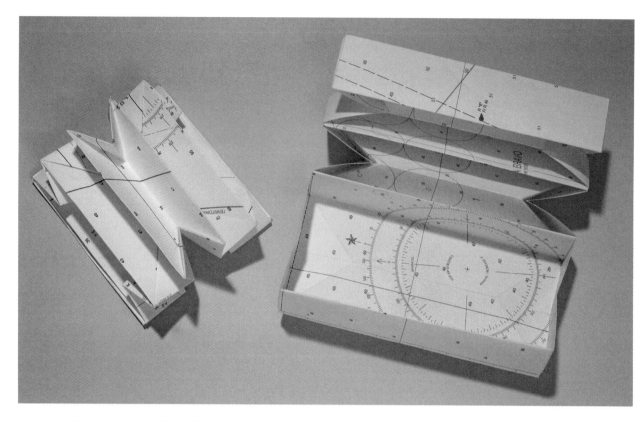

暴風雪盒有一項暴風雪摺家族所缺乏的特色:可以壓扁。這項作品可攜帶、展開,收納各式各樣的小物。若把不同高度的盒子疊起,便能做出許多隔層來裝小東西。暴風雪盒的由來,是和之前學生比爾‧漢斯康(Bill Hanscom)合作時激盪出的火花。他率先畫出這個模型的說明圖,對開發這件作品時的幫助很大。

首先從一個正方形單元開始,而以下結構圖可做出不同高度的盒子。一旦左邊的紙型確定下來即可延伸八倍,做出一組三格的盒子。

構件	尺寸	數量	材料
手風琴摺	15×44 cm	1	內文紙:弗蘭奇 Dur-O-Tone 70T

成品尺寸:
16.5×9×3 公分

工具:
自合式切割墊/鐵尺/尺/銳利美工刀/摺紙棒/雙面膠/錐子

技巧:
2－4－8 摺份的手風琴摺(30~32 頁)
內翻摺(22 頁)

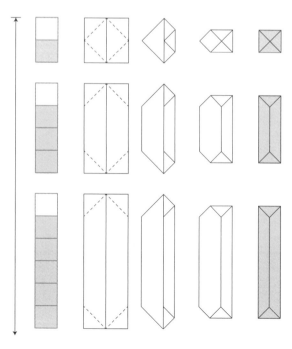

最小盒高為兩個正方形,最大盒高則無限制。

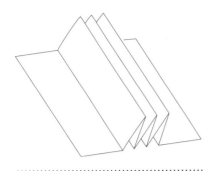

1. 製作 8 摺份手風琴摺。展開第一與最後一個單一摺份。

2. 中間三個雙摺份的書頭與書根,朝中間垂直摺線對齊,摺出直角三角形。

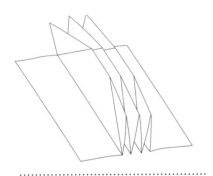

3. 壓出摺線後,再把這些三角形展開。

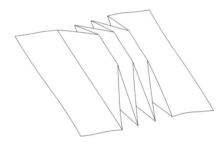

4. 將三角形往內翻摺。

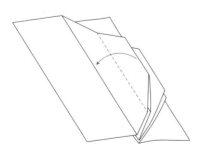

5. 將第一個雙摺份的前書口往中央摺線摺。

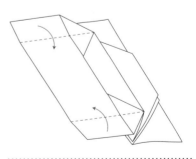

6. 將書頭書根往內摺,讓三角形的兩條斜邊相碰(如圖示),做出斜接的角。

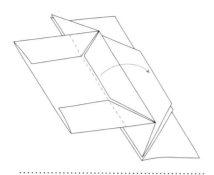

7. 只展開前書口。將雙摺份往左翻。

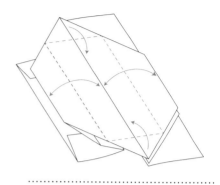

8. 按照上圖虛線，把前書口、書頭書根尖端都往中央摺線摺。

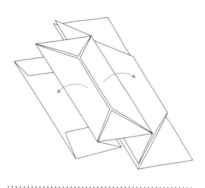

9. 展開左右前書口的摺份，再把雙摺份往左翻。第三個雙摺份也重複這個步驟。

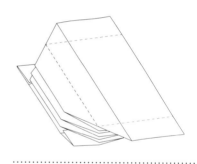

10. 所有雙摺份都翻到左邊、單一摺份在右邊時，讓書頭書根邊緣和左前書口對齊。

11. 將最後一個前書口對齊中央摺線摺。

12. 展開最後一個摺份與左邊的摺份。

13. 在書頭書根摺出小斜角,將三角形往內翻摺。

14. 把右邊緣拿起,翻轉,將角落塞進三角形口袋。把書翻面,在另一邊重複步驟 11 到 13。

15. 輕輕將結構拉開。

16. 拉開頭尾的邊,將脊線壓下,直到三個長方形盒子完全出現並定位。上圖為盒子底部。

17. 把盒子翻面。要收攏盒子時,先把側邊往內推,底部往上推,即可變成長方形的袋子。第一次摺的時候,必須把谷摺線變成山摺線。慢慢做,別著急。

18. 多做幾次壓扁與伸展,這樣能讓作品的活動度變好。

15 冠式書

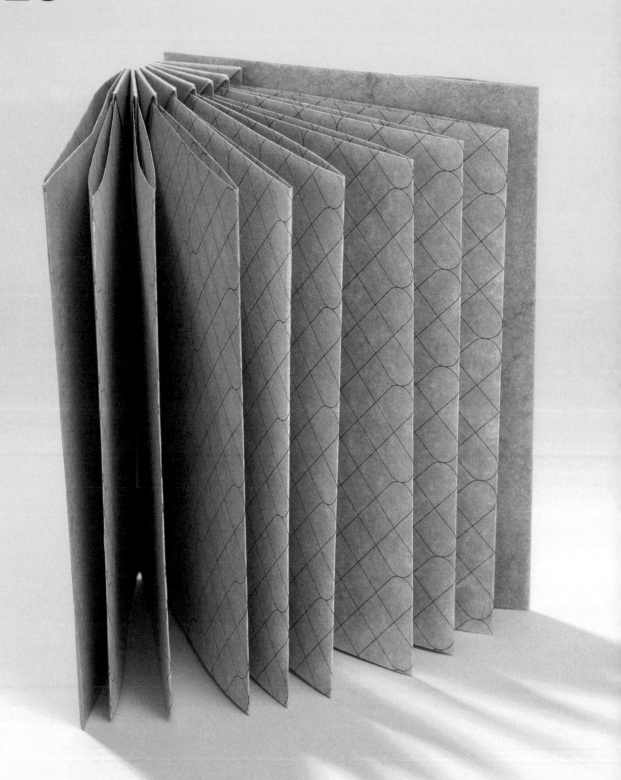

冠式書是把暴風雪摺的比例變化發揮到極限。若把正方形單元的距離拉長，出現的就不會是書頁，而是細長的書脊。可插入新的頁面，放在三角形下面的摺縫裡。

構件	尺寸	數量	材料
手風琴摺（書脊／封面）	19×80 cm	1	內頁用紙：象皮紙 110 gsm
手風琴摺	14×152 cm	1	內頁用紙紙捲
單一對頁（書頁）	14×19 cm	8	內頁用紙：弗蘭奇 Dur-O-Tone 60T

成品尺寸：
14×10 公分

工具：
自合式切割墊／鐵尺／尺／銳利美工刀／摺紙棒

技巧：
2－4－8 摺份的手風琴摺（30~32 頁）

內翻摺（22 頁）

1. 將書脊／書封的紙摺成 4 摺份手風琴摺。

2. 將中間兩個摺份再摺成 16 摺份手風琴摺。

3. 兩個最外面的摺份對摺，當成前後書封。

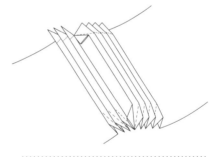

4. 在中間八個雙摺份的書頭與書根摺出直角三角形。壓出摺線後展開。

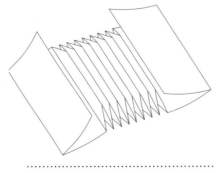

5. 將所有三角形內翻摺。

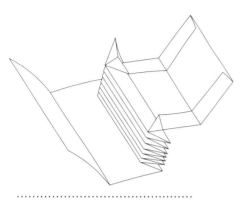

6. 將中間的摺份疊好，其中一封面往右邊展開。把書頭與書根的第一層三角形掀起，將尖端對齊中央摺線，使封面邊緣往內（如圖）將封面縱向摺疊，壓出摺痕。

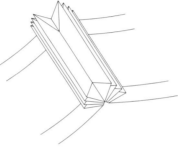

7. 打開剩下的雙摺份，一次打開一個，把三角形往中央摺線摺。左邊書封的部分照步驟 6 製作。

8. 現在書脊與封面已經完成。

9. 拿手風琴摺頁，摺成 16 摺份的手風琴摺。

10. 書脊／書封攤平，打開中央摺份，將三角形往外拉。將手風琴摺中央的谷摺線，放進書籍展開的谷摺線。

11. 把三角形推入，將手風琴書頁固定住。往左翻頁，打開摺份，拉出三角形，插入下一個摺頁。

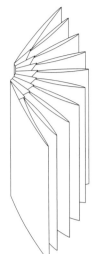

12. 重複步驟 10 ～ 11，直到所有手風琴摺頁均勻分布，並固定好位置。

13. 將書封塞進第一個與最後一個手風琴摺的三角囊袋。

另一種作法是以個別的對頁取代手風琴摺。若是用對開紙，先把每張紙對摺再繼續。下圖是兩種結合方式。

選擇 A：這個作法就像手風琴摺，摺線位於前書口。不需把谷摺線打開又關起，不過，要用雙面膠或其他接著劑黏貼比較好，以免頁面移動脫落。如果找不到長紙條，或想在上面印文字或圖案，這會是不錯的替代方式，因為分開的對頁比一張長長的手風琴摺容易印刷。

選擇 B：將對頁一一插進摺份，摺線貼齊書脊。和手風琴摺一樣，這裡的三角形會將頁面固定，你會發現前書口沒有摺線。這個選擇的好處是，可用的頁面面積增加一倍，因為紙張兩面都能用。建議使用柔軟、有彈性甚至半透明的紙張。

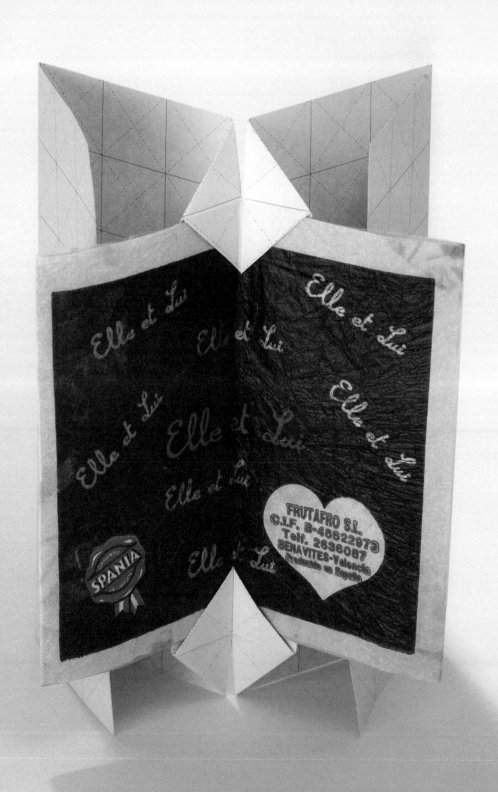

這裡要說明如何把結構局部放大，獲得新的功能。這裡的「局部」源自於冠式書，但只採用 4 摺份的手風琴摺，不是 16 摺份。我們運用相同的摺法，只不過重複次數較少。有時候我會想像能做出和人一樣大的卡片；也許有朝一日會嘗試。

構件	尺寸	數量	材料
手風琴摺 （書脊／封面）	20×40 cm	1	內文紙：象皮紙 110 gsm
單頁 （書頁）	15×15 cm	1	輕質紙：描圖紙

成品尺寸：

20×7.5 公分

工具：

自合式切割墊／鐵尺／尺／銳利美工刀／摺紙棒

技巧：

2－4－8 摺份的手風琴摺
（30～32 頁）

內翻摺（22 頁）

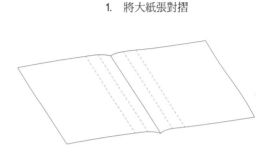

1. 將大紙張對摺

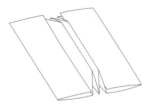

2. 在摺線的左右兩邊，量出 5 公分的摺份。把這摺份再摺成一半，總共是四個摺份。

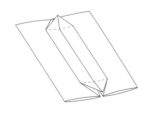

3. 把這四個摺份摺成手風琴摺。外側兩個摺份對摺，當成封面封底。

4. 在兩個雙摺份的書頭書尾摺出直角三角形，壓好之後展開。

5. 四個三角形往內翻摺。

6. 書脊／書封的部分攤平，雙摺份各往左右兩邊的書封壓下。掀起頭尾的三角形往內摺，壓出摺痕。

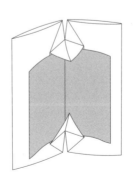

7. 把卡片的紙張對摺。掀起頭尾的三角形，將卡片摺線貼齊書脊摺線，再把三角形壓下來，固定卡片。

17 暴風雪口袋

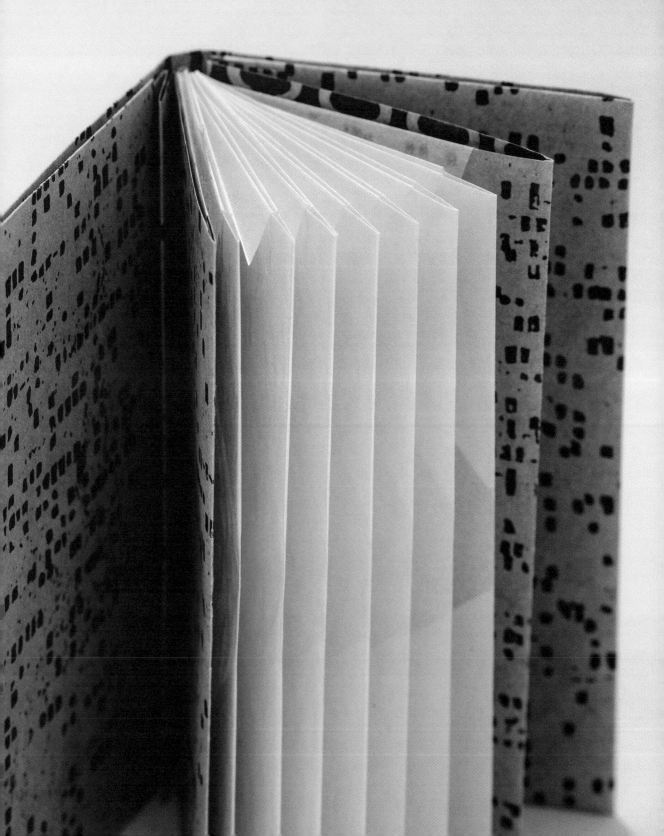

先前在製作暴風雪系列時，我總是乖乖以正方形為單位。但是在做這個暴風雪口袋時，我捨棄正方形，改以長方形當成空間配置單位。這作品在一開始摺的時候，並不是對齊摺線，而是稍微有點斜，於是有趣的事情發生了。書脊部會出現撐摺（gusset），這樣就有擴張空間，使之變成口袋。如果細看暴風雪口袋，會發現其實是將暴風雪書翻轉過來。可參考 69 頁的展開圖，也可以依照以下的例子製作。

構件	尺寸	數量	材料
手風琴摺	<u>28</u>×128 cm	1	紙捲：牛皮紙

成品尺寸：

14×8 公分

工具：

自合式切割墊／鐵尺／尺／銳利美工刀／摺紙棒／鉛筆／錐子

技巧：

2－4－8 摺份的手風琴摺（30~32 頁）

內翻摺（22 頁）

用錐子做記號（18 頁）

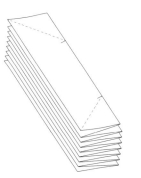

1. 摺 16 摺份手風琴摺，在最上面摺份的右緣，距離書頭、書根 7 公分處做記號。從記號往角落畫摺線。在最上面的雙摺份沿著摺線摺（只摺最上層的雙摺份）。

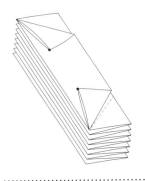

2. 在三角形尖端與中央面的交會點，用錐子戳洞，並戳穿整疊。上圖為了標示清楚，所以把點畫得較大，實際上只是小小的針孔。把三角形展開。

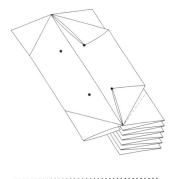

3. 把雙摺份往左翻，將下一個摺份的角落往錐子標記處摺。展開摺好的三角形，將此摺份往左翻。

4. 繼續把所有雙摺份都摺出三角形，之後展開。

5. 將所有三角形內翻摺。

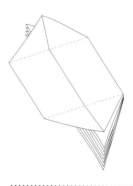

6. 把整疊紙翻面，將書頭、書根的三角點往中間摺，做出直角三角形。

7. 三角形的頂點必須對齊這疊紙的邊緣，且兩頂點互碰。

8. 把摺份往左翻，重複步驟 6 ～ 7 處理下一個雙摺份，小心把三角形頂點與中央摺線對齊。

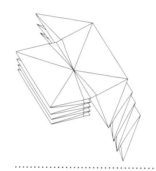

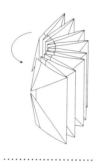

9. 繼續把所有三角形都往內摺好。

10. 將結構立起。它類似暴風雪書，但頁面並未與書脊聯結。往自己的方向轉，將頁面像扇子一樣展開，讓撐摺開展。

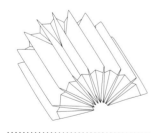

11. 把結構放倒（如上圖），露出口袋。現在書頁是在對面集結。

12. 封面封底插入最外層的口袋。請參考備註。

書衣的作法選擇很多，例如 172~175 頁的課本書套。也可以用卡紙，裁出和書本高度相同、寬度為四倍的書衣。書脊置中，前書口處對摺，再把封面邊緣塞進最外層的口袋中。

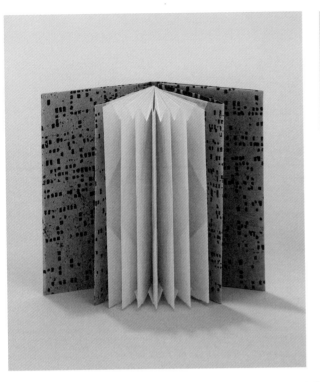

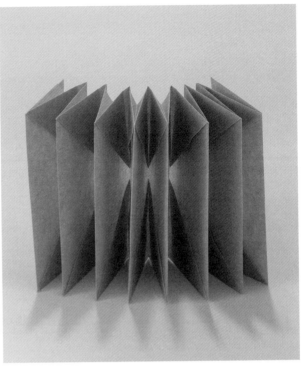

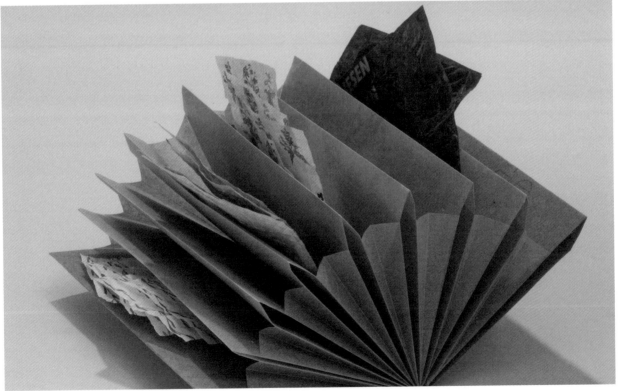

3

一紙之書
One-Sheet Books

一紙之書

本章談到的諸多技術與作品，是源自於我們熱愛的日本摺紙、地圖摺疊與其他平整摺疊的應用。用一張紙摺出一本書（含封面封底）是個絕佳機會，練習如何把內容與封面視為一體的設計，探索如何將印刷、展開布局與摺疊整合起來。一紙書可把大型印刷品（構圖）變成體積較小、類似書，可供連續觀看的作品。不妨先做個模型，編好頁碼，標示出封面，這樣可幫助你看出哪些地方要印製。依據所選擇的書結構，有些頁面在展開圖上可能是顛倒的，有些則會在紙的背面。封面設計可能會分散在好幾個地方。但書摺好之後，所有元素又會回歸原位。可考慮集體合作，每個人設計一個頁面。如果希望內容更自然，可用手繪與書寫來取代印刷。

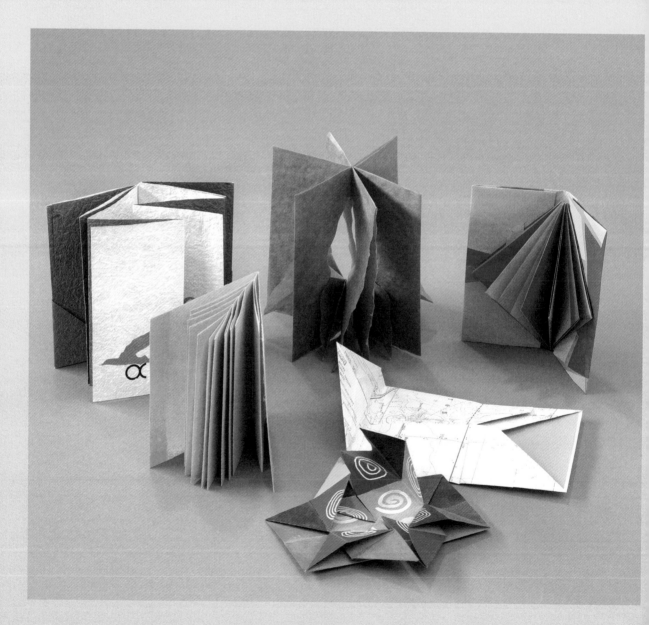

範例的圖案和日式摺紙書中的未必一樣，但本書會以箭頭帶領每個步驟——有些摺起來並不容易。在這一章，若熟悉前面提到的內翻摺、壓摺、山摺線與谷摺線等技術，以及摺出偶數與奇數摺份的概念，會很有幫助（18~25頁）。

本章的四個作品中，一開始使用的紙張高度與寬度有固定的比例關係。要依照這層比例關係，才能做出成功的作品。在調整結構大小時，我運用一個正方形當作單位，來製作結構布局。正方形單位的大小可以調整，數量也可以增加，例如下圖所示。

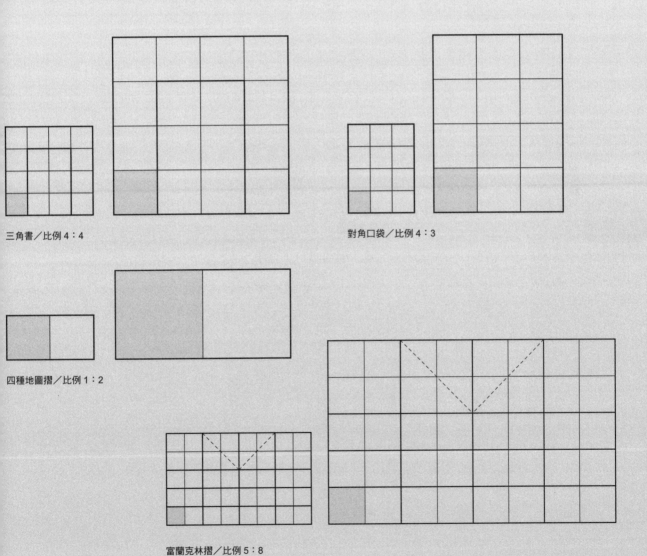

三角書／比例 4：4

對角口袋／比例 4：3

四種地圖摺／比例 1：2

富蘭克林摺／比例 5：8

18 富蘭克林摺

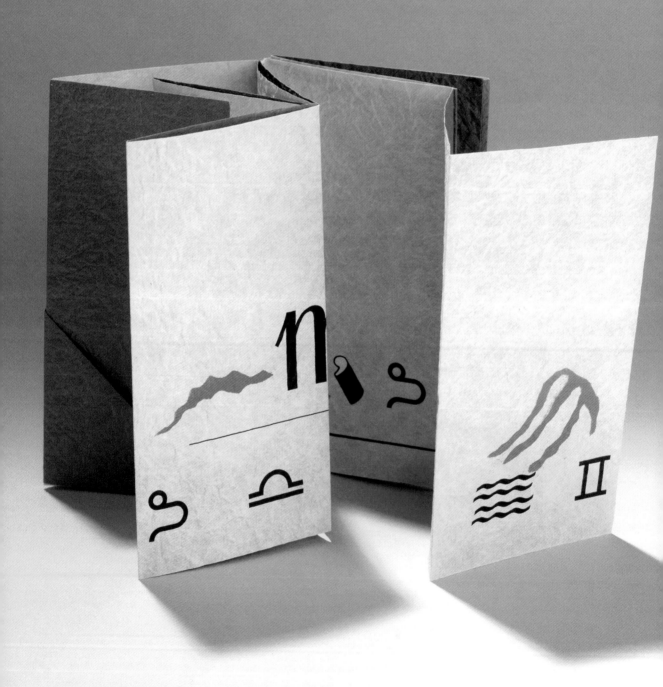

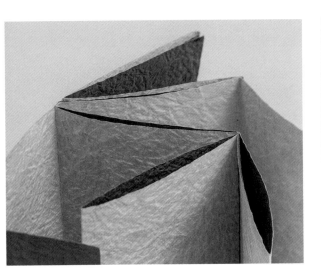

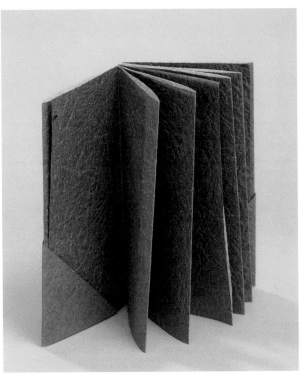

　　這項作品的靈感來源，是富蘭克林在《游泳的藝術》（On the Art of Swimming）中畫出的許多插圖，可用來當紀念品。這結構的特色在於書封、六個頁面與兩格中間的手風琴摺，只用一張紙就摺出來。很適合在這作品上寫一首詩或一則短篇故事。範例中的紙張比例，大略與黃金矩形相同。

筆記：

　　若要依照比例調整作品大小，參考本章的引言。

構件	尺寸	數量	材料
手風琴摺	<u>35</u>×56 cm	1	內頁用紙：手揉和紙 90G

成品尺寸：

14×7.5 公分

工具：

自合式切割墊／鐵尺／尺／銳利美工刀／摺紙棒／4 枚迴紋針／雙面膠／鉛筆

技巧：

2－4－8 摺份的手風琴摺（30~32 頁）

內翻摺（22 頁）

1. 把紙摺成 4 摺份手風琴摺。

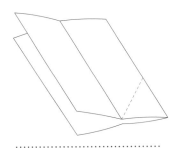

2. 把最上和底部的摺份往左攤開。紙張正面朝外。

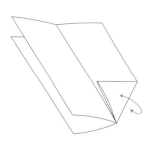

3. 把中間雙摺份的角落往左邊斜摺，對齊垂直摺線，做出大三角形的摺痕。

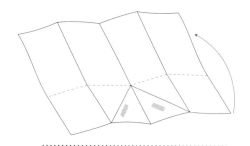

4. 展開紙張，讓紙張反面朝上。（可在大三角形的兩邊黏上雙面膠，離型紙不撕下。不貼亦可）。

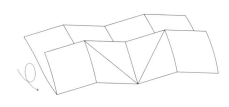

5. 對齊摺線與邊緣，三角形朝上摺好。把紙張翻面。

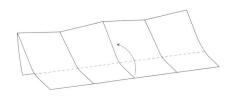

6. 運用垂直摺線與紙兩側的邊緣當作引導，把底邊往上摺，與下方邊緣對齊。

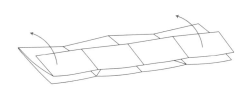

7. 壓出摺痕，讓這一側邊緣變成山摺線。

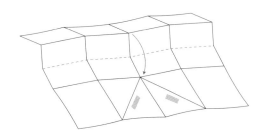

8. 從山摺線把這個部分拿起來，摺線對到三角形定點，再壓下，並壓出新摺痕。

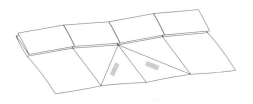

9. 如上圖切割線位置，把三層全部切穿。這四疊就是書本的頁面。

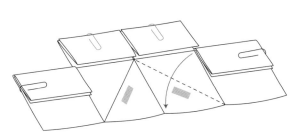

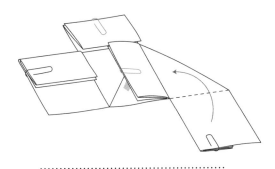

10. 把外面兩疊朝自己翻過來。用迴紋針固定這四疊紙。不妨使用兩種顏色的迴紋針。注意迴紋針的方向。

11. 將右邊的大三角形沿著已存在的摺線往下摺，再把有迴紋針夾著的方塊往上翻。

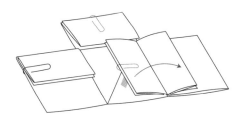

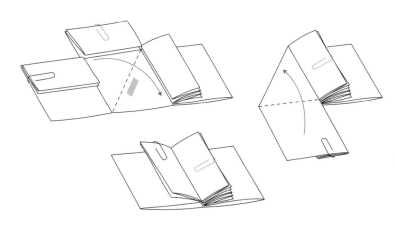

12. 這樣一帖的頁面就擺好了。取下迴紋針。把相鄰的頁面摺份翻到右邊，也取下迴紋針。

13. 左邊也重複 11 到 13 步驟（方向相反）。

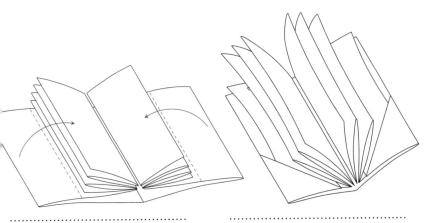

14. 頁面攤平之後，封面封底在距離書口邊緣 5 公釐處做記號。輕輕將封面沿著記號摺起。

15. 之後抽出書頁，將第一頁與最後一頁塞入前後封面封底裡的三角形口袋。

如果頁面不平整，則從底部將之拉直。這樣不平均的地方就會往上移動，並可視需求裁剪掉。在書本容易散開的地方貼雙面膠。不過，一旦貼了膠帶之後，就不能分離展示了。因此打算貼雙面膠時，先確定書已做好，且視需求剪裁之後，再把離型紙撕除。

19 三角形書

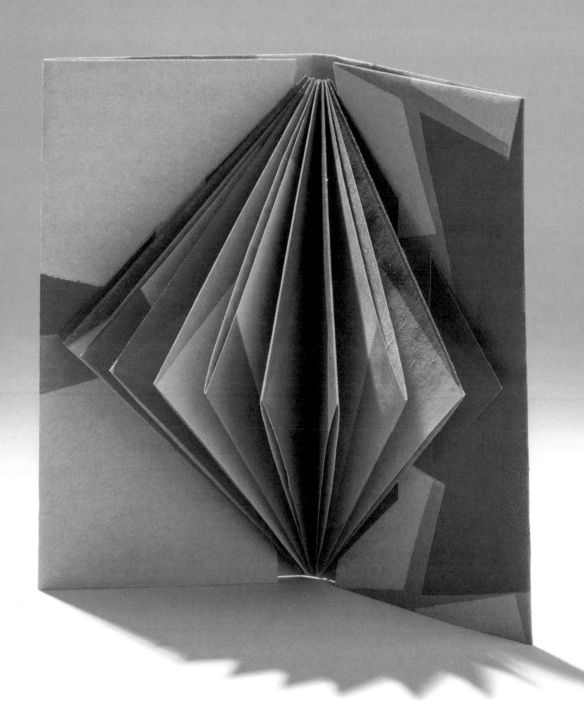

用一張紙摺成一本書的作法中，三角形書是常客。我當然也開發了三角書作法。沿著對角線對摺，分割正方形，會讓一排正方形變出較活潑生動的姿態。這模型原本是設計給絹印工作坊的十位參與者使用，每個人要設計一個正方形。中間裁下的部分因為比例適當，可當成封面，這麼一來，整張紙都不浪費。大家合作方式很有趣，能刺激想法，好好思考整體的分配、印製與摺疊。最初使用的紙張比例為正方形，大小不拘。但是要記得，雖然一開始的正方形紙張很大，但摺疊之後，體積會很快縮小。

構件	尺寸	數量	材料
正方形	38×38 cm	1	內頁用紙：牛皮紙

成品尺寸

14×7 公分

工具

自合式切割墊／鐵尺／銳利美工刀／40 公分尺／摺紙棒／鉛筆／迴紋針

技巧

在切割縫兩邊打小洞（21 頁）

1. 讓紙張的正面朝下，將正方形分成 16 個小正方形。四邊壓出所有的谷摺線，每條不超過 5 公分，如圖。

2. 如圖，用鉛筆輕輕畫出三條線。

3. 把中間的長方形裁掉，先備在一旁，之後要用來做書封。

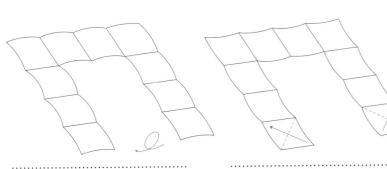

4. 把步驟 1 的摺線完成，讓谷摺線都能清楚。

5. 把紙翻過來，谷摺線全部變成山摺線。從底下開始，同時處理兩隻「腳」，這兩隻腳要互為鏡像。把左右兩邊的第一個正方形沿著斜對角摺一半，兩個正方形是往反方向摺。要仔細摺對方向。

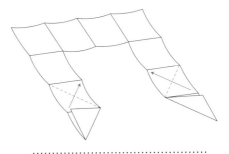

6. 將兩個三角形往內摺（兩個三角形是往彼此靠近），做出下一條斜的谷摺線。壓出摺痕。

7. 把三角形往上摺（兩個三角形都往外）。壓出摺痕。

8. 再一次，三角形朝著彼此的方向往上摺，做出兩個正方形。壓出摺痕。

9. 將兩個正方形往反方向，對摺成一半，做出兩個三角形。

10. 將三角形再對摺，上面的部分往自己的方向摺。

11. 這時，可用迴紋針來固定這疊三角形。把三角形外面的頂點往中間、往下摺。壓出摺痕。

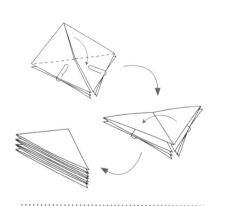

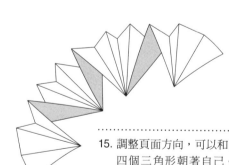

12. 把後面的三角形沿著現有摺線往前摺。

13. 最後一次對摺。內頁的部分完成，三角形的長邊就是書脊。

14. 移除迴紋針。

15. 調整頁面方向，可以和圖一樣，讓四個三角形朝著自己。若有印內容，則可旋轉，這個結構沒有分上下。之後把模型重組回三角形，放在書鎮下，繼續製作書封。

16. 拿出方才保留的封面紙張，在長邊的書頭與書根摺出 2.5 公分。

17. 量出書脊厚度，把尺寸轉移到這張紙的短邊。

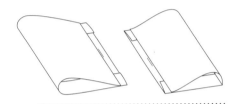

18. 將左邊摺到右邊的記號，壓出摺痕。將右邊摺到左邊的記號，壓出摺痕。這樣中間就能做出書脊的厚度。

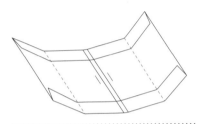

19. 在書脊摺痕的左右兩邊，於大約 5 公釐處標示記號，讓相對應的邊緣對齊記號摺過來。壓出摺痕。

20. 要製作切縫、把書頁固定好的時候，先把書芯（三角形）放進封面裡。在書芯與封面之間，放一條 1 公分寬的紙條。用銳利的鉛筆，把紙條與三角形交界點標出來，大約是位於封面中間。封底也重複這個步驟。

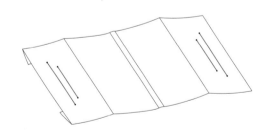

21. 先取下書芯，展開書封，把前一個步驟所留下來的記號中間割出切痕。

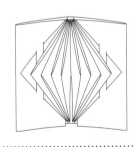

22. 將書封沿著原有的摺痕摺回，並把內頁的第一頁與最後一頁塞進左右的切縫中。

20 四面地圖摺

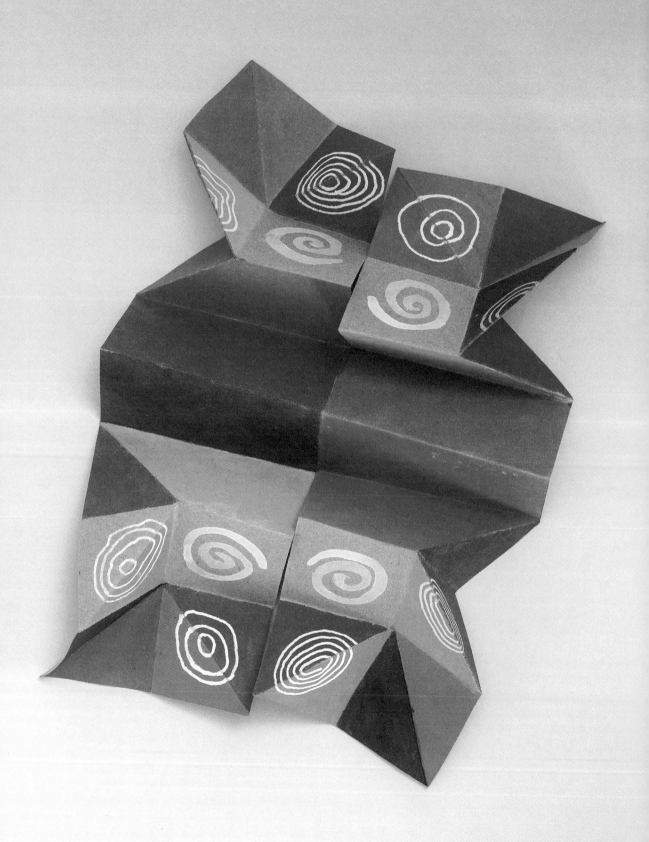

四面地圖摺源自於一次地圖摺的工作坊，在觀看「地圖」時，可只攤開部分摺份，其他摺份維持摺起，因此有數不清的方式來看。製作這作品時可先試做模型，思考之後圖片要擺的方向與位置。最初用的紙張比例都要是兩個正方形。

筆記：

若想要讓這個結構的大小縮放，請參考本章開頭的簡介。

成品尺寸

14×7.5 公分

工具：

自合式切割墊／鐵尺／尺／銳利美工刀／摺紙棒／鉛筆／彩色筆或彩色鉛筆／雙面膠

技巧：

2－4－8 摺份的手風琴摺（30~32 頁）

內翻摺（22 頁）

構件	尺寸	數量	材料
長方形	14×28 cm	1	內頁用紙：牛皮紙
封面	14×7.5 cm	2	封面用紙或卡紙：日式萊妮紙 244g

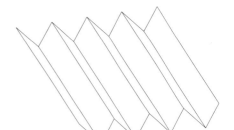

1. 摺出 8 摺份手風琴摺。打開三條山摺線與四條谷摺線。紙張正面朝上。

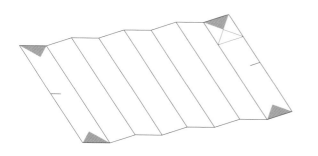

2. 如圖所示，把四個三角形塗上顏色。這樣能讓你在摺疊步驟中保持正確方向。標示出短邊的中點。

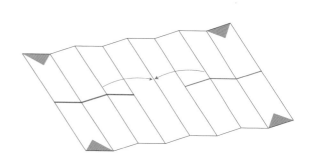

3. 在兩條中央標記之間放鐵尺，並如上圖切割。小心不要切到中間的兩個摺份。把左右的山摺線往中央的山摺線摺。

4. 將中央的四個角斜摺，要精準對齊摺線，壓出摺痕。

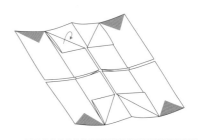

5. 打開四個剛才做的三角形，並內翻摺。

6. 把上下摺份的四個第一層，往切割的邊緣摺。

7. 把四個外面的小正方形摺成三角形（如圖示），壓出摺痕。

8. 在這四個地方，打開剛才做的三角形，並往內翻摺。

9. 拉起上面的三角形，再度往中間內翻摺，讓有著色的三角形再出現。

10. 現在剩下四個三角形，如圖所示。在這時黏接封面；另一作法是，在這時將三角形內翻摺，摺到正方形的主體裡。

11. 可以加個書封（亦可不加）。這時把地圖摺半，用雙面膠黏到封面和封底裡面。

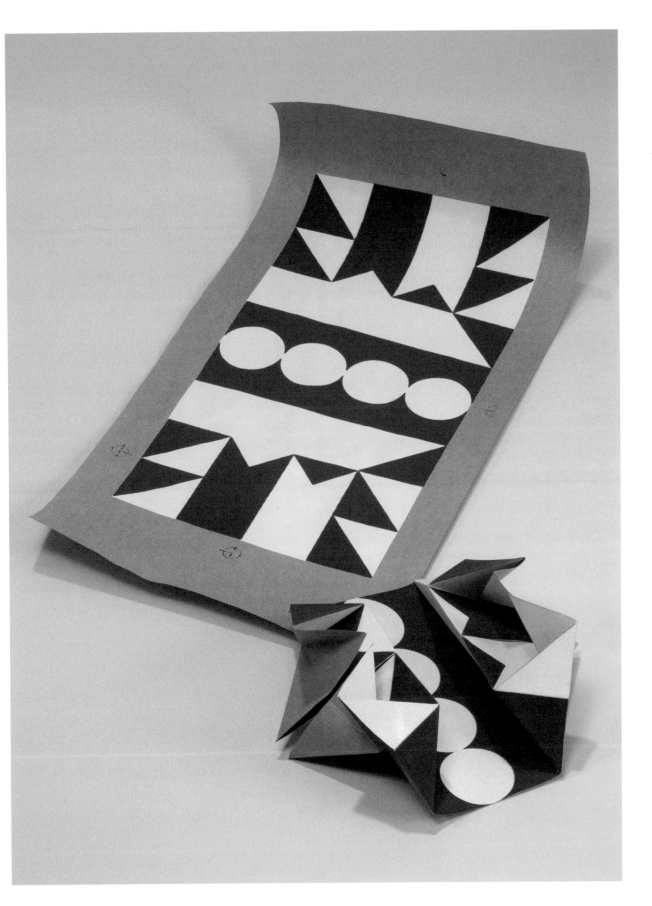

21 魚骨摺

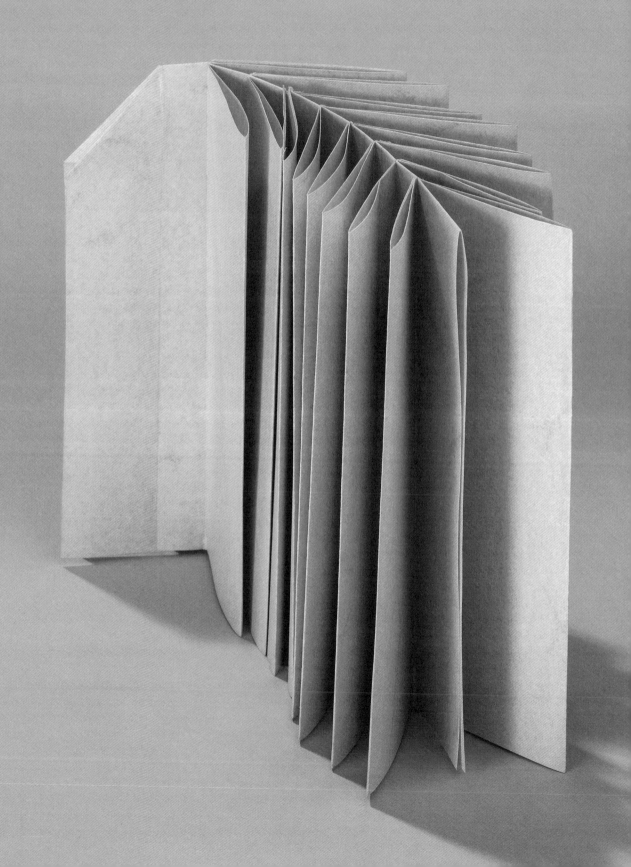

魚骨摺的結構是從七個摺份的背對背裝幀（dos a dos，參見 123 頁）而來，可清楚看見魚骨結構的演進。如果把切割的區域與不切割的區域都加以延伸，增加更多摺面，就能發展出類似魚骨的結構。這結構是運用箱摺變化而來，也和福克地圖摺疊法（Falk Fold）有類似之處——這摺法是在一九五一年，由吉哈德·福克（G.E.A. Falk）申請專利。

魚骨摺可運用在平放的書，讓書本能以傳統方式翻閱「頁面」。不過，我們通常會把書立起來，將前面的部分當作是拉耳往前拉。這樣即可展示大量頁面。輕輕拉回拉耳，頁面就能恢復到原來的位置。魚骨摺能往外延伸，特別適合同時展示兩面的內容。

構件	尺寸	數量	材料
長方形	33×51 cm	1	內頁用紙：介於 40~110gsm 的紙。法布里安諾 Images 90 gsm

成品尺寸：
16.5×10.5 公分

技巧
刀摺與箱摺（23 頁）

工具
自合式切割墊／鐵尺／尺／銳利美工刀／摺紙棒／鉛筆／雙面膠

1. 紙張正面朝上。左邊往內摺 2.5 公分，右邊往內摺 5 公分，在左右做出加長部。

2. 把剩下的部分對摺兩次，做成 4 摺份，摺線都為谷摺線。

3. 展開紙張。從右邊開始，跳過第一條摺線，在每一條摺線的右邊量出 1.5 公分，如圖所示。

4. 用鐵尺將上下記號連起，畫出摺線並壓出摺痕，這四條新的谷摺線可界定出四個窄細摺份。所有的摺線皆為谷摺線。

5. 把紙張朝向自己的方向翻面，這樣谷摺線會變成山摺線，摺 5 公分的加長部依然在右手邊。將紙張縱向對摺後攤開。

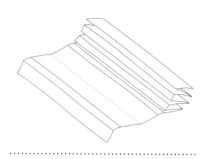

6. 從右邊開始，把第一條山摺線往第二條山摺線摺。

7. 跳過 1.5 公分的摺份。把接下來的山摺線往下一條山摺線摺。每摺一次，比較大的摺份大小就會變一半。

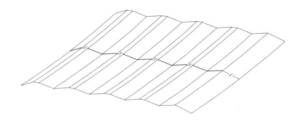

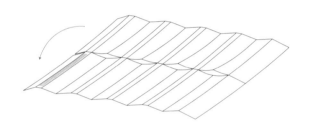

8. 展開紙張，在右邊的加長部與四個 1.5 公分的部分打個 X（如圖示）。照著圖，在標示 X 摺份之間，沿著水平摺線切割，小心不要切到標示 X 的摺份。

9. 在最後一道窄摺份的下半部貼雙面膠，如圖所示。把上半部往自己摺，撕掉雙面膠離型紙，讓上半部與下半部貼合。

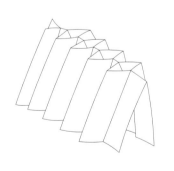

10. 把作品立起來。輕輕從右邊加長部往內推，平整收合頁面，使之成為魚骨形。

這個魚骨結構本身就能立好，但我仍常給它封面。建議使用對角線口袋（116~119 頁），運用加長部的摺份，把書縫進封面裡。另一項選擇是課本書套（172~175 頁）。用雙面膠，把卡紙的封面黏到加長部，可使之更硬挺。等卡紙固定好之後，就用符合尺寸的包覆，並把卡紙作成的封面滑進口袋中。

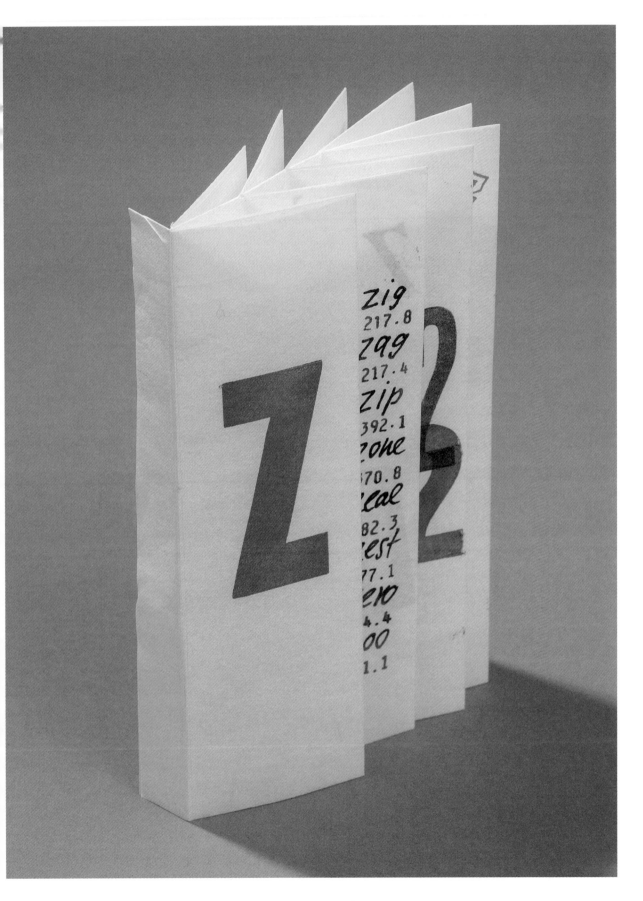

22 樹狀摺

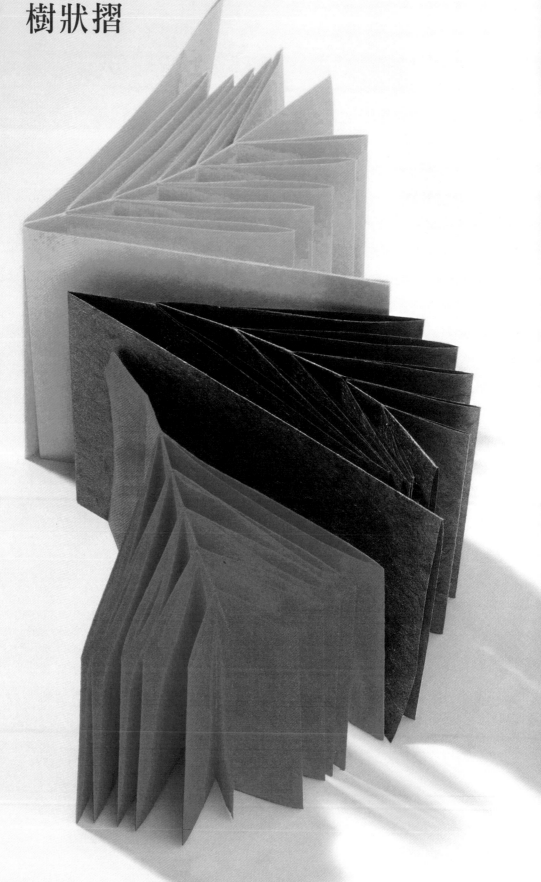

樹狀摺是魚骨摺的進一步延伸，增加頁面寬度，但讓未切割的摺份維持統一。就和魚骨摺一樣，這是利用箱摺來做變化。如果你喜歡數學，不妨嘗試增加切割與未切割部分的寬度。

構件	尺寸	數量	材料
長方形	33×62 cm	1	輕質紙：和紙（例如 Obanai Feather）45 g

成品尺寸：

16.5×8.5 公分

工具：

自合式切割墊／鐵尺／尺／銳利美工刀／摺紙棒／錐子／鉛筆／雙面膠

技巧：

刀摺與箱摺（23 頁）

內翻摺（22 頁）

縫綴（選用，24 頁）

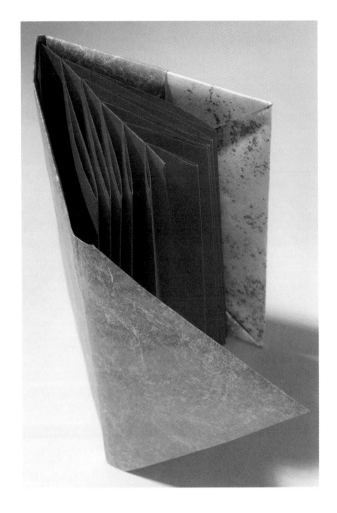

摺疊順序：

1.5 公分／ 5 公分／ 1.5 公分／ 7.5 公分／ 1.5 公分／ 10 公分／ 1.5 公分／ 12.5 公分／ 1.5 公分／ 15 公分／ 1.5 公分／加長部

1.5 公分的部分仍維持一樣，但中間的摺份會逐漸增加寬度。最後會有個加長部留下來，稱之為左加長部，之後會當作接合部。

加長部

1.5cm 15cm 1.5cm 12.5cm 1.5cm 10cm 1.5cm 7.5cm 1.5cm 5cm 1.5cm

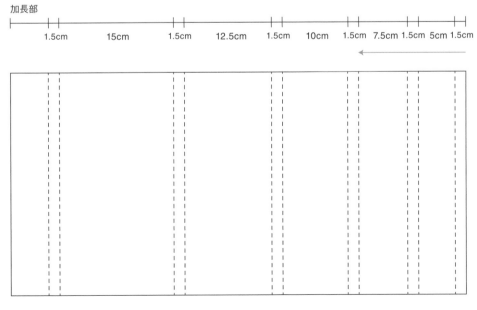

1. 紙張正面朝自己。從紙張右邊開始，依照左圖所標示的摺線順序，一一標出距離，逐步往左。畫摺線、壓出摺線，所有摺線皆為谷摺線。

2. 把紙張翻面，谷摺線現在都是山摺線了。將紙張的長邊對摺，之後攤開。

3. 從紙張的右緣把第一條山摺線往第二條摺，開始做手風琴摺。

4. 跳過 1.5 公分的摺份，把接下來一條山摺線往下一條摺。每摺一次，比較大的摺份就會變一半。

5. 繼續以這種摺法，把紙張摺完。

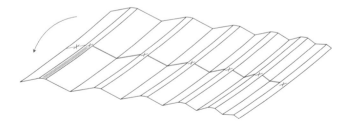

6. 將紙張展開，在左右兩邊的加長部與每個 1.5 公分的摺份處打 X。如圖所示，在標示 X 摺份之間的橫摺線劃一刀，小心不要切到標示 X 的摺份。用雙面膠貼在最後一個窄摺份的下半部，如圖所示。

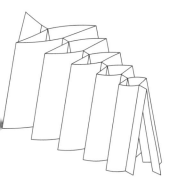

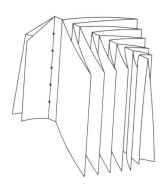

7. 把上半部的長方形往自己
 的方向摺，撕掉雙面膠離
 型紙，讓上半部與下半部
 黏合。將整張紙立起。

8. 把右邊的加長部輕輕往內
 推，讓書頁平整疊合，形
 成樹狀。在左邊加長部斜
 摺，再運用內翻摺，做出
 三角形。這樣會做出兩個
 分開的接合處，讓兩張封
 面黏合。

9. 加長部也可以翻摺到一
 邊，當作接合處。在摺線
 打洞，將樹狀摺和斜角
 口袋封面縫起（116~119
 頁）。縫綴技巧請參考 24
 頁。

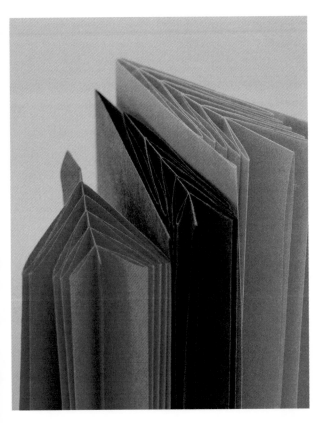

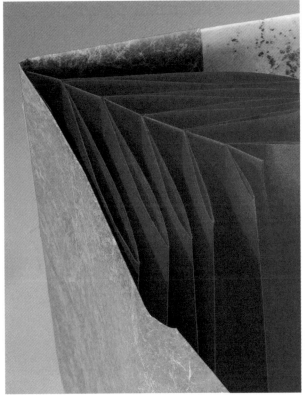

23 斜角口袋

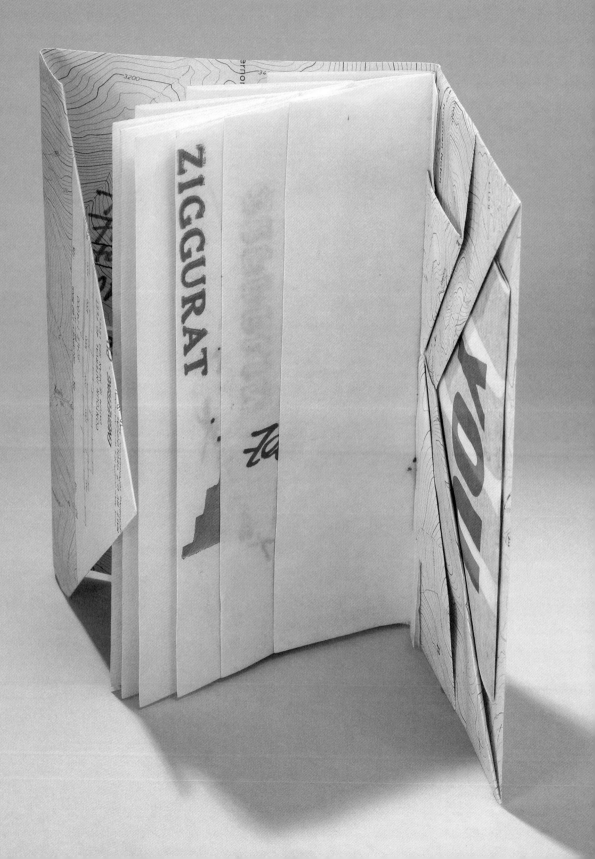

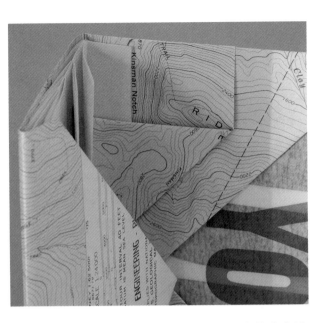

構件	尺寸	數量	材料
長方形	24×32 cm	1	內頁用紙：地圖紙

成品尺寸：

12×8 公分

技巧：

壓摺（23 頁）

工具：

自合式切割墊／鐵尺／尺／銳利
美工刀／摺紙棒／鉛筆

　　這個作品有好幾層口袋，能方便收納文件或小紙
品。這裡會應用到經典摺紙術的技巧，例如壓摺與收
角，亦即把小翼套入前口袋，完成摺紙。可當作封面，
包覆幾張頁面，或和稍微複雜的樹狀摺結合，縫到書脊
上（112~115 頁）。

　　若要增減作品的尺寸，只需調整紙張大小，高度與
寬度的比例保持 3：4。若要把斜角口袋當成書籍封面，
則要量內頁的高度與寬度。依據下列等式來裁剪封面：
高度的兩倍 × 寬度的四倍。如果不必為特定內容量紙的
尺寸，則用一張 3：4 的紙即可。

1.　用鉛筆或指甲尖端，劃出
　　短線以標示紙張短邊的中
　　點。

2.　將紙張長邊往中點摺，之
　　後展開紙張。

3.　短邊對摺，摺出谷摺線。

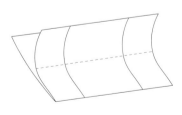

4.　將上層往下對齊剛才的谷
　　摺線邊緣，往下摺，做出
　　山摺線。

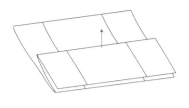

5. 把山摺線朝自己拉起。

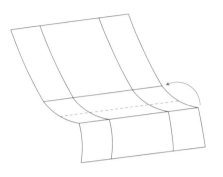

6. 把山摺線往上方的緊鄰谷摺線摺，壓出新的谷摺線。

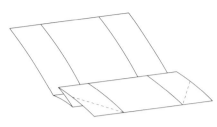

7. 把底下兩個角落斜摺，與現有的垂摺線對齊，壓出摺痕。

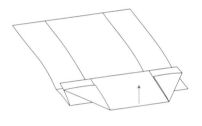

8. 暫時把這個摺份往上翻摺，露出剛在下面的摺份。

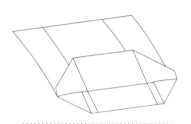

9. 把這個摺份的兩個角落，對齊上方的水平摺線斜摺。

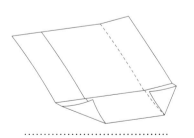

10. 上方的摺份翻回來，如圖所示。

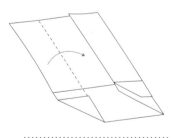

11. 依照剛才摺出的兩條垂直谷摺線，將左右兩邊往中間摺。

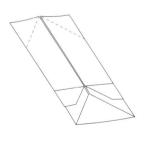

12. 上面兩個角落對齊中線，往下摺。

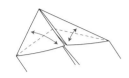

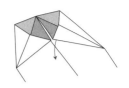

13. 讓頂端的兩個三角形分開,把三角形底邊對齊斜邊往上摺。

14. 你會發現兩個三角形在相碰之處,各有一個開口。

15. 把上面的開口打開,做出壓摺,邊摺邊壓平。

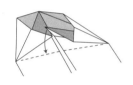

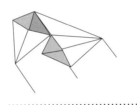

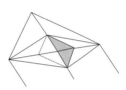

16. 把右邊壓摺處的較低層掀起,輕輕往下拉,使其再度變平,與主要結構垂直。

17. 左邊壓摺處重複同樣的作法。

18. 兩個壓摺處彼此交疊,把其中一個尖端套入另一個。

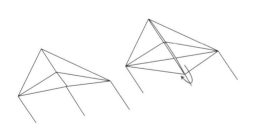

19. 把兩個壓摺對齊中線,下半部翻摺套進下層,就能避免紙張攤開。

20. 把下面的摺份沿著先前摺好的摺線往上翻,再把上面的三角形往下翻摺,互相覆蓋。輕輕摺就好,不要壓出明顯摺痕。三角形頂點塞進摺子裡。

24 小書摺變化版

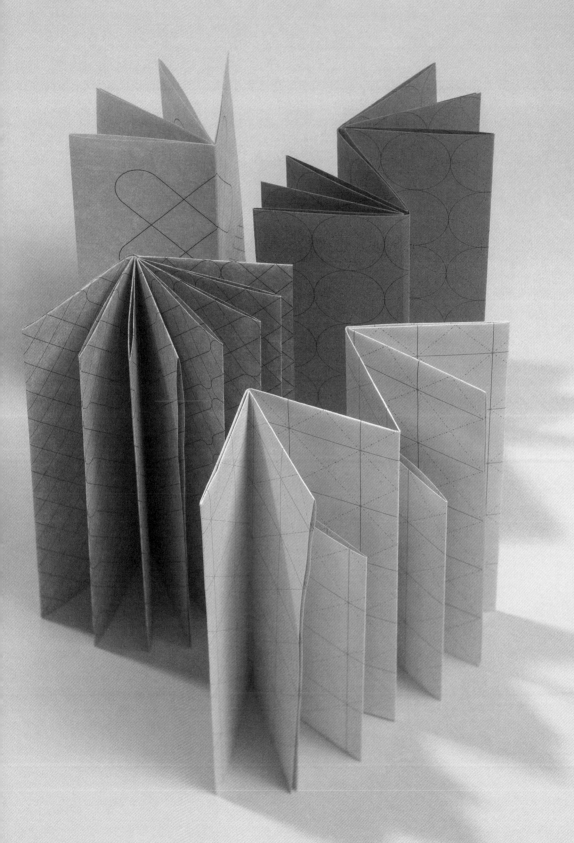

這作品是先用一張紙，摺出八頁、四摺份與一切口的小書。雖然這種作法從何而來並不清楚，但是很常見，也衍生出許多不同變化。只要增加摺份與改變切口位置，就會出現奇特的空間特質，希望你也實驗看看。這個結構系列本質上很單純，容易靈活運用：只需要一張紙，以及一把美工刀或剪刀就做得出來，很適合讓孩子當作書本製作與出版的入門。可先在一張紙上安排結構，也很容易複製。可以用任何大小的紙張，但以長方形（而不是正方型）的比例比較好。

首先從四摺份小書開始，這是最簡單的基本形式，之後再做變化作法。四摺份小書是先做四摺份風琴摺，其他三種則是從八摺份的手風琴摺開始。

筆記：

建議先裁出 A4 或 A3 大小的紙張。

構件	尺寸	數量	材料
手風琴摺	29.7×42 cm ／ A3 或任何大小的長方形	1	內頁用紙：弗蘭奇 Speckleton、Dur-O-Tone 與 Parchtone70T ／ 60T

成品尺寸：
依照用紙而定

工具：
自合式切割墊／鐵尺／銳利美工刀／尺／摺紙棒／錐子／鉛筆／水彩與顏料或彩色筆（可選擇）

技巧：
2－4－8 摺份的手風琴摺（30~32 頁）

3－6－12 摺份的手風琴摺（33~34 頁）

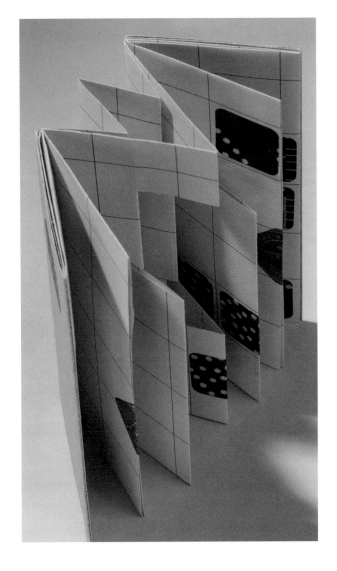

1. 製作 4 摺份的手風琴摺。

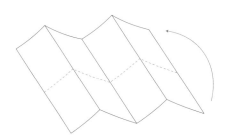

2. 讓兩條山摺線朝上放好。紙張往上橫向對摺。

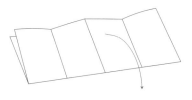

3. 展開。

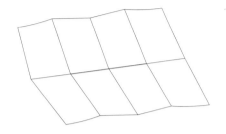

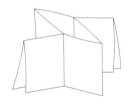

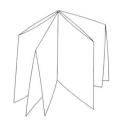

4. 沿著水平谷摺線切割,但第一與最後一摺份不割。

5. 把紙張的上半部朝自己摺,立起來。輕輕把兩端往中間推,推出一個「空間」。

6. 再用力推一下,八頁小冊子就出現了。沿著書脊摺出摺痕,線條會更明顯。

八摺份的中央摺線

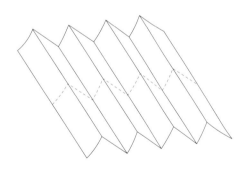

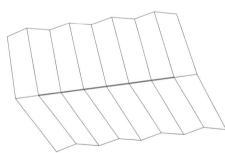

若增加手風琴摺的摺份數量到8份,並在不同位置切割,就會做出不同成果。依照上述方法,多多試驗吧!

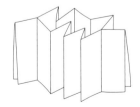

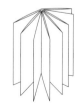

往兩旁切割的八摺份作法

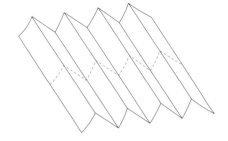 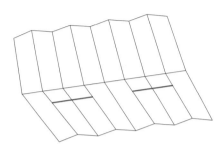

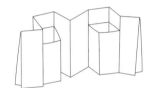 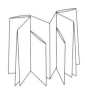

如果把切割處往旁邊移，可做
出三度空間的效果。

七摺份背對背裝訂

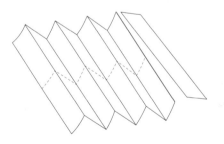 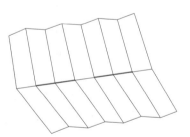

在這作法中，可裁去手風琴摺
的一個摺份，做出背對背裝訂
書——也就是兩本書封對著書
封的小書。

25 星星小書

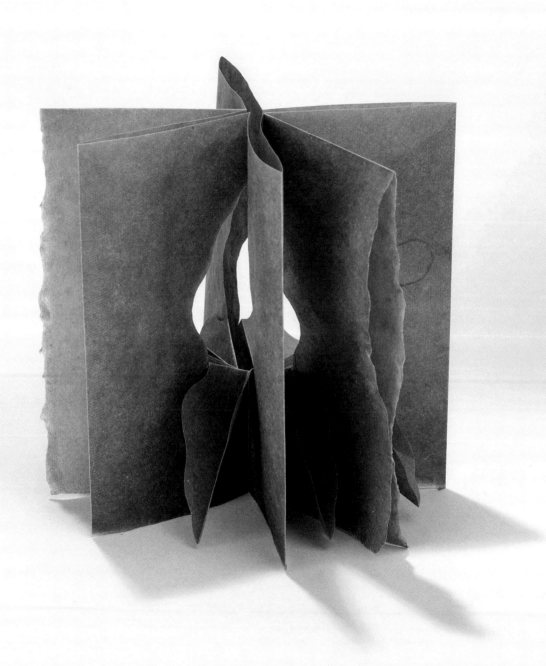

星星小書是小書摺紙家族的一種變化作法，加入了彈出式與星形設計，很能凸顯三度空間的特色。光是把相同的彈出式作法重複六次，效果就相當搶眼。這結構的內部空間也和往外延伸的彈出式設計一樣吸睛。用色、拼貼與繪圖，都能為成品畫龍點睛。若使用半透明的紙張，可以讓光透到中間，增加另一個層次。以下的彈出式作法說明已簡化，希望讀者能覺得簡潔明瞭。建議多多練習彈出式技巧，畢竟最單純的彈出式設計也需要從錯中學，才會熟能生巧。找一張不要的紙做練習，裁成長寬相當於一摺份的大小，並畫垂直中線。別超出頁面中線，否則造型在收合時會超出頁面邊緣。

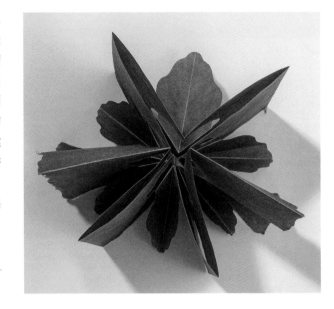

構件	尺寸	數量	材料
手風琴摺	29.7×42 cm／A3 或任何大小的長方形	1	輕質紙或內頁用紙：堅韌的手工紙

成品尺寸：
依紙張大小而定

技巧：
3－6－12 摺份的手風琴摺（33~34 頁）

工具
自合式切割墊／鐵尺／銳利美工刀／尺／摺紙棒／鉛筆／水彩與顏料或彩色筆（可選擇）

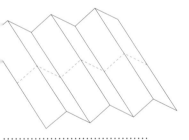

1. 摺出六摺份的手風琴摺。三條山摺線朝上，將紙張朝對面水平對摺。

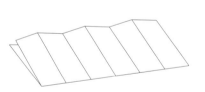

2. 朝自己攤開手風琴摺。

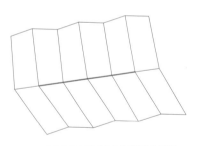

3. 沿著谷摺線割出一條線，保持第一與第六摺份完整。

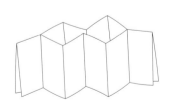

4. 把紙的上半部朝自己的方向摺，再立起來。

5. 輕輕把邊緣朝中心推，使之呈現星形。這就是基本的星形。

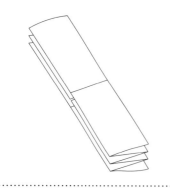

6. 展開星形，回復成第一步驟的手風琴摺。

7. 幫彈出式設計做出紙型，紙型與手風琴摺高度的一半相等，上面要看得出切割線與摺疊線的不同，以免混淆。

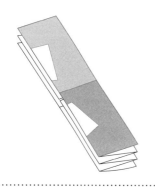

8. 將三條山摺線朝左，於手風琴摺的上半部和下半部分別照著紙型描出輪廓，兩部分需互為鏡像。

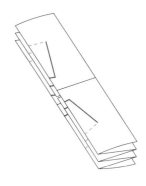

9. 如果用的紙較薄，則一次把所有層次切穿。如果很厚，則分別在三層描繪紙型。

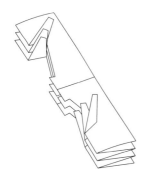

10. 把彈出造型往兩個方向摺疊，壓摺好。

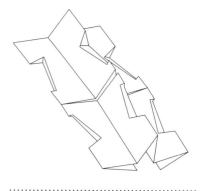

11. 把彈出造型往裡推。

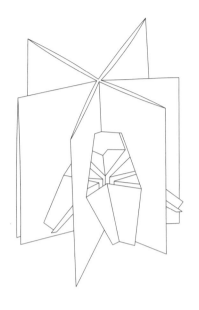

12. 如同步驟 4 與 5，把這張紙恢復成
 星星狀，將彈出造型就定位，且應
 該往外彈。可以試驗不同造型。若
 在彈出式設計的紙張正面或是反面
 增加不同顏色，成品會更令人驚
 喜。

4

相簿
Albums

相簿

數位時代來臨，傳統相簿跟著快速消失。如今我們改用虛擬的相本資料庫，還能用五花八門的客製外觀在線上瀏覽。不過，只要我們還生活在有實體感的世界，就會需要實體空間，收藏想保存的物品與小紙品。相簿是用來收納的，和書不同，書總是已靠著書脊裝訂起來，相簿則是可以收藏與展示諸多材料，這些材料能很方便地取出、替換或重新排列。許多相簿是要解決如何裝進微凸及立體物的難題，這些材料需要足夠的空間來展示。用來展示的相簿歷經數個世紀的演變，通常衍生出很複雜笨重的結構。這裡提出的因應方式不一樣，仍保持輕盈、盡量不用黏貼的格式。本章的相簿作品，能展示一組圖片（全景書）及容納物品，這些物品如果周圍有些空間會比較理想（蜘蛛書），也能處理物品隨著時間越累積越多，該如何擴充頁面的問題。

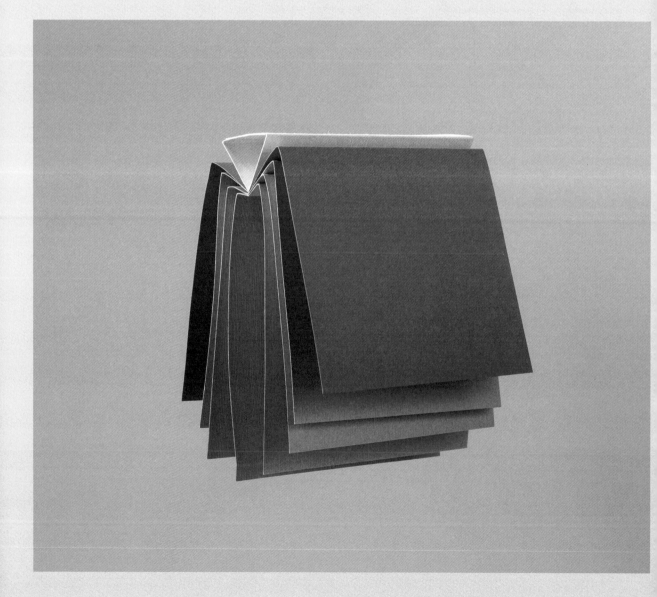

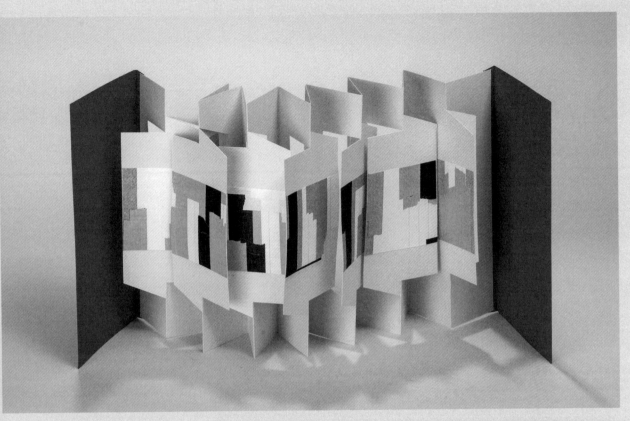

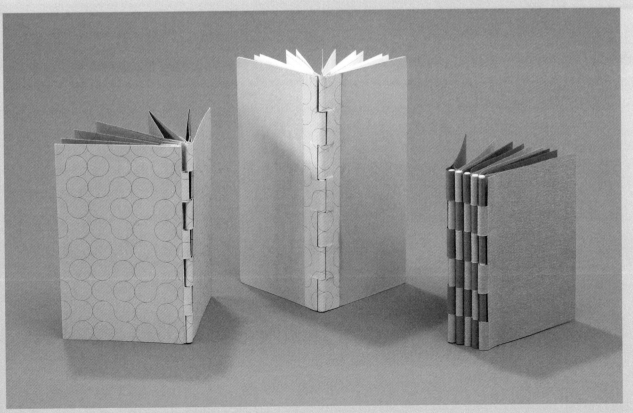

26 全景書

全景書可以當成攜帶式畫廊。書立起來時，切出的寬大平面能連續呈現出書本的內容。這作品是先取一張紙，在手風琴摺的山摺線上裁出一小部分，當作接合處，讓書頁面可在軸心上稍微旋轉。書頁面的挑空處就成了窗戶，可讓光影在紙張的各個表面上互動。

可先依照書中作法所做個模型，熟悉切出面與接合處如何互動，進而在切出面上再切出另一面，或做出特殊形狀。我除了提供一些變化作法，也鼓勵你自己實驗，運用這個結構做出千變萬化的造型來展示。

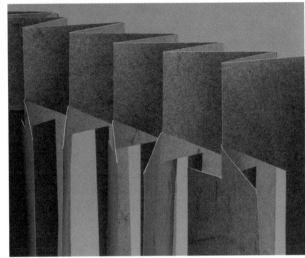

構件	尺寸	數量	材料
手風琴摺	20×64 cm	1	內頁用紙：象皮紙 110gsm
封面	20×20 cm	2	封面用紙或卡紙：手工贊斯厚紙
紙型	20×10 cm	1	卡紙：日式萊妮紙 244g

成品尺寸：

20×10 公分

技巧：

有加長部的手風琴摺（35～39頁）

用錐子做記號（18頁）

度量工具：紙型（19頁）

工具：

自合式切割墊／鐵尺／銳利美工刀／裁紙刀（選用）／錐子／剪刀／摺紙棒／鉛筆／雙面膠

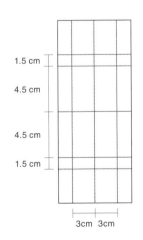

1. 先準備紙型。將用來製作紙型的紙以田字分成四等分，如圖畫出中線。

2. 依照上圖標示的尺寸，從兩條中線往外畫出更多條線。

3. 紅點標示的位置以錐子戳出記號。

4. 左右邊做出 2 公分的加長部，再摺成 6 摺份手風琴摺。把紙型放在手風琴摺最上方，接合處放在左邊。用錐子穿過做了記號的小洞與整疊手風琴摺。

5. 移除紙型，往右展開手風琴摺，並攤平。現在手風琴摺的反面朝上。把三條谷摺線翻轉成山摺線，使所有摺線皆為山摺線。

6. 在每一摺份中間錐子的記號處放鐵尺，抵著鐵尺畫摺線（如圖示），小心不要畫到中間切出面的部分。

7. 依照圖示，在洞之間割出斜線。

8. 依照圖示，割出水平線。

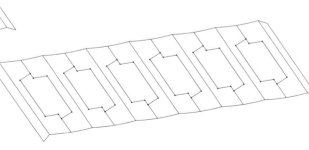

9. 最後割出垂直線。現在可以開始摺了。

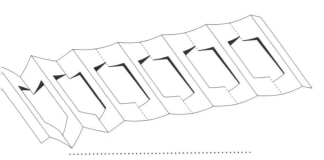

10. 先從左邊開始，把第一個山摺線往邊緣摺。小心不要摺到中間切出面，讓它保持平整。其餘山摺線也如此處理。用摺紙棒讓所有摺線變更銳利。

11. 外封對摺，注意紙的絲向須和摺線平行，並用雙面膠黏到前後接合部。

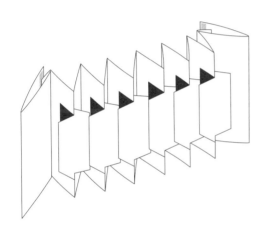

12. 完成時，把書立起來並展開，露出一連串的切出面。注意切出的面底下有一小部分要往左壓出摺，讓書頁能來回晃動。把內容貼到切出面上。

變化作法

熟練結構與接合的作法之後，即可嘗試不對稱的造型切出面，或其中再切出小切面的作法。

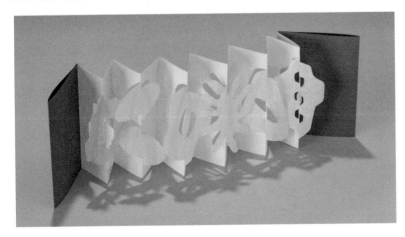

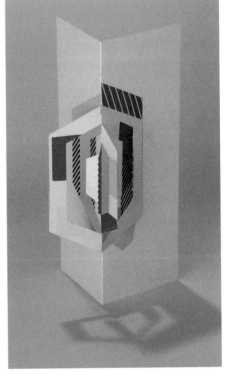

27 蜘蛛書

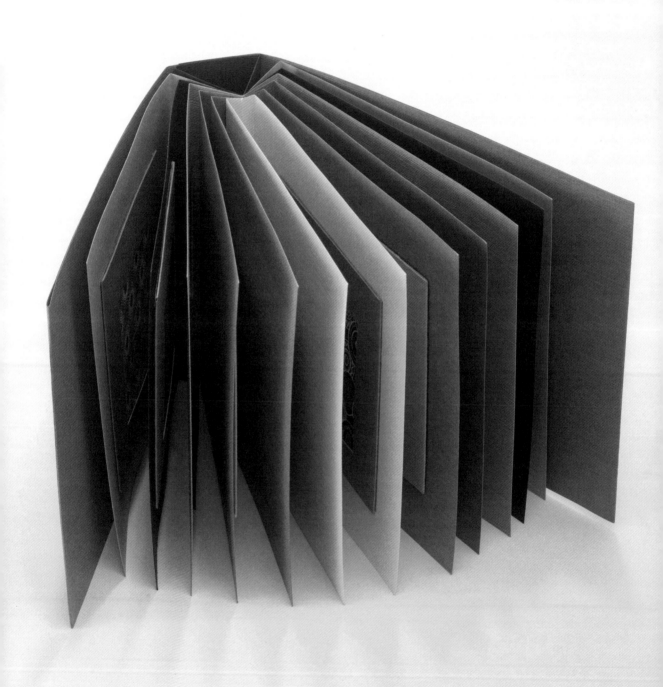

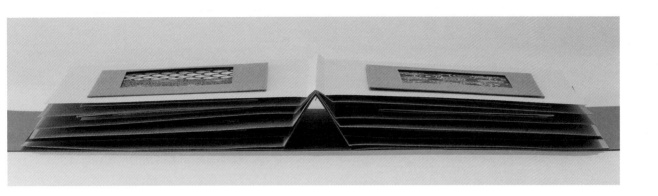

多年前我參加摺紙工作坊，建築師 Per Tamsen 示範了一種自創的摺疊順序。我從中獲得靈感，做出這個結構。藉由增加每個山摺線與谷摺線的空隙，就能在各層紙張之間創造出空間。這是很令人振奮的發現，因為如何幫立體的內容增加可擴展空間，向來是相簿結構的一大挑戰。起初設計的這本蜘蛛書，在三角形書脊兩邊只各有四頁，攤平放置時頗像長腳蜘蛛，因取此名。

筆記：

在這作品中，建議使用平行鍵或角鐵工作組。平行鍵是用來畫摺線的，詳情可參考第 20 頁的技巧說明。也可用透明方格尺，或自行用中等厚度的卡紙條製作畫摺線的紙型，至少 14 公分高，寬度則依序為：1 公分、1.5公分、2 公分、2.5 公分、3 公分、3.5 公分。

構件	尺寸	數量	材料
內頁	14×37 cm	6	封面用紙或卡紙：日式萊妮紙 244g
封面	14×37 cm	2	封面用紙或卡紙：日式萊妮紙 244g
書脊	14×14 cm	1	封面用紙或卡紙：日式萊妮紙 244g

成品尺寸：

14×22 公分

工具

自合式切割墊／鐵尺／銳利美工刀／透明塑膠方格尺／摺紙棒／錐子／鉛筆／針／長尾夾（4個）／平行鍵／雙面膠／巴伯爾亞麻縫線 18/3 或類似的縫線

技巧：

使用平行鍵與角鐵工作組（20 頁）

準備縫綴紙型（24 頁）

縫綴對頁（24 頁）

度量工具：紙條（18 頁）

1. 依照上述尺寸，裁剪出八張紙。內頁與封面的大小一樣。裁好之後先放一邊。

2. 將六張頁面對摺。

3. 排列好平行鍵或摺線紙型。

4. 從最小單位的平行鍵與一張對頁開始。把平行鍵對齊摺線，用尖的摺紙棒或壓凸筆畫出摺線。平行鍵壓緊，把頁面掀起，從底下沿著平行鍵再畫出摺線。

5. 移開平行鍵，將最上一頁壓回來，壓出摺痕。將整個對頁往左邊摺。

6. 把右頁邊緣對齊左頁邊緣壓下來。在壓下來並摺出摺痕時，要仔細與左頁邊緣對齊。

7. 剩下的頁面皆以步驟 4 到 6 重複，每一次所使用的平行鍵越來越寬。

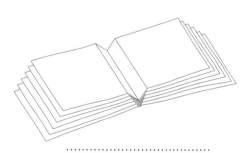

8. 把頁面如圖疊好，最大的 V 在最上面。

9. 取書脊，反面對著自己，紙的絲向要與摺線平行。

10. 再把左右兩半分別對摺，並在四個摺份中最左邊一份的外面，貼上雙面膠。

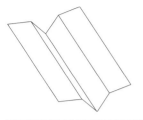

11. 把最外面的兩條谷摺線變
 成山摺線。

12. 準備好有五個洞的縫綴紙
 型（參見 24 頁）。

13. 將紙型放在書籍上，穿出
 縫洞。移除縫綴紙型。

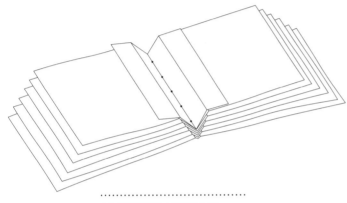

14. 將書脊放在頁面中間。

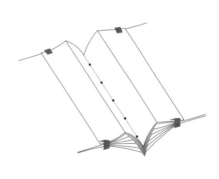

15. 用長尾夾固定書脊與書
 頁，以錐子將所有頁面一
 次穿洞。

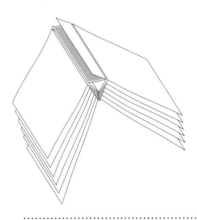

16. 針穿線，從中間的洞開始，依左
 圖方法將所有頁面縫好。把線拉
 緊，以平結固定。移除長尾夾。

17. 將書脊其中一邊的雙面膠離型紙
 撕掉，黏貼到另一邊，做出三角
 形的書脊空間。

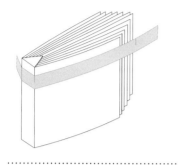

18. 用紙條量出書本的厚度與寬度。

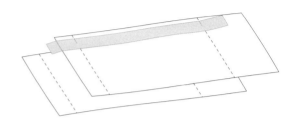

19. 拿回兩張書封用紙張,把量出的寬度與厚度謄上去(如圖示),並畫出摺痕。

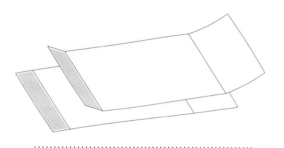

20. 在兩個書脊摺份上貼雙面膠。

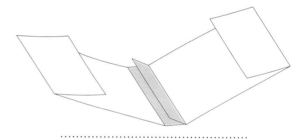

21. 摺出摺線,壓出摺痕。把其中一張封面轉一百八十度,從底下撕除離型紙,將兩個書脊黏起。

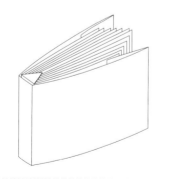

22. 撕掉另一條書脊上的雙面膠背膠,將書內頁黏合,書封加長部往內摺。

在相簿中放進你要的內容。好好利用書脊有夾層,以及每頁之間有空間的特色,可以放更立體的物品到簿本中。

28 鉸鍊

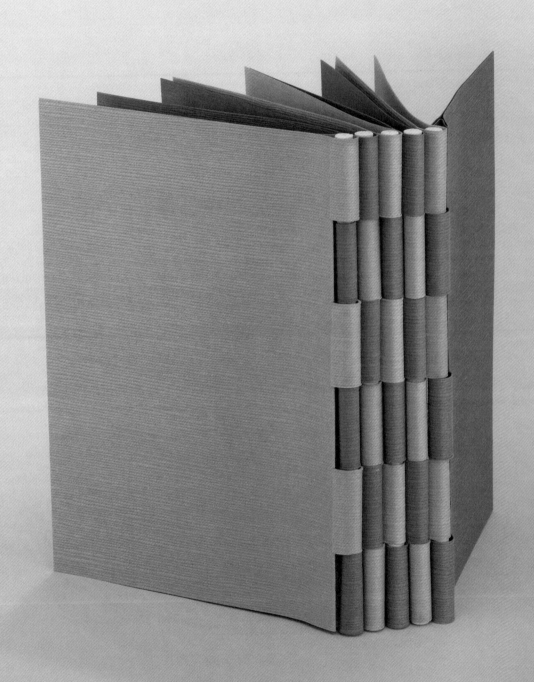

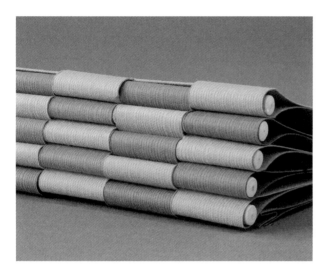

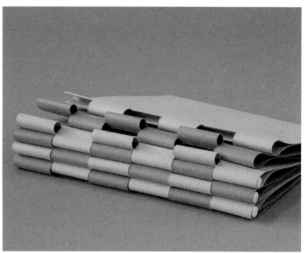

「書」的基本功能，和門一樣：要能開。這個結構的靈感很單純：何不將五金零件（例如鉸鍊）應用到書本結構上？經過仔細觀察，就能將鉸鍊的運作原理，應用到其他用途與媒介。這個結構的頁面與封面是採取相同的切割法，只要增加一根棍子來連接，就能無窮無盡擴增。在做實驗的時候，不妨想想還有哪些日常物品也能應用到書上。

筆記：

無論使用何種棍棒或樺，徑圍都要一致。先測量好一個圓周，之後即可以用不同材料替代。

由於這個頁面的結構是互扣的，因此務必讓頁面頭尾都對齊。

構件	尺寸	數量	材料
內頁	<u>15</u>×22 cm	6	封面用紙或卡紙：日式萊妮紙 244g
棍子	長 15 cm，直徑 6 mm、周長 2 cm	5	棒棒糖棍

成品尺寸

15×11 公分

工具：

自合式切割墊／鐵尺／銳利美工刀／透明塑膠方格尺／摺紙棒／鉛筆／棒棒糖棍（紙卷）木樺、塑膠棍或鉛筆皆可／平行鍵
選擇性材料：現成硬質封面版、雙面膠或白膠

技巧

度量工具：紙條（18 頁）

使用平行鍵與角鐵工作組（20 頁）

將書脊置中（19 頁）

1. 用紙條量好棍子周長。

2. 把周長謄到六張頁面紙上的每一頁，以鉛筆畫線，如圖所示。

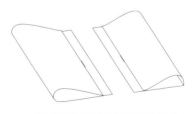

3. 摺出中央書脊：拿出一頁，將左邊對齊右邊的鉛筆線，壓出摺痕。右邊對齊左邊的鉛筆線，壓出摺痕。剩下五頁也重複這個步驟。

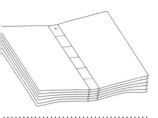

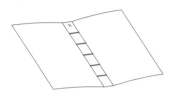

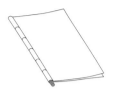

4. 用 2.5 公分的平行鍵或透明方格尺，由下而上畫出六等分的鉛筆線。以相同方式，仔細標示出每一頁。在每一頁的最上面打個 X，讓頁面方向一致。

5. 每一頁沿著鉛筆線切割，做出鉸鍊紙環。

6. 用棍子幫忙，來回捲出鉸鍊紙環的形狀。

7. 在其中四個頁面，把不相鄰的三個紙環往左摺，另外三個紙環往右摺。

8. 剩下兩頁會是封面封底。從左頁的上面數來第二個圈、右頁上面數來第一個圈開始，每一頁每隔一個圈往內翻轉，這樣就能交錯安排紙環的位置。

9. 從左邊的封面與步驟 7 四張頁面中的其中一張開始，用第一根棍子穿過每個紙環。在穿過紙環時，可用棍子協助把紙環撥開。

10. 在增加頁面時，一次增加一頁，讓紙環持續互扣。最後以封底完成這一系列。封面封底可用膠帶或膠水黏起來，使之更穩固。也可以用雙面膠或白膠，在第一頁與最後一頁黏貼硬質書封（25 頁，運用黏膠製作堅挺的封面。）

29 鉸鍊手風琴摺

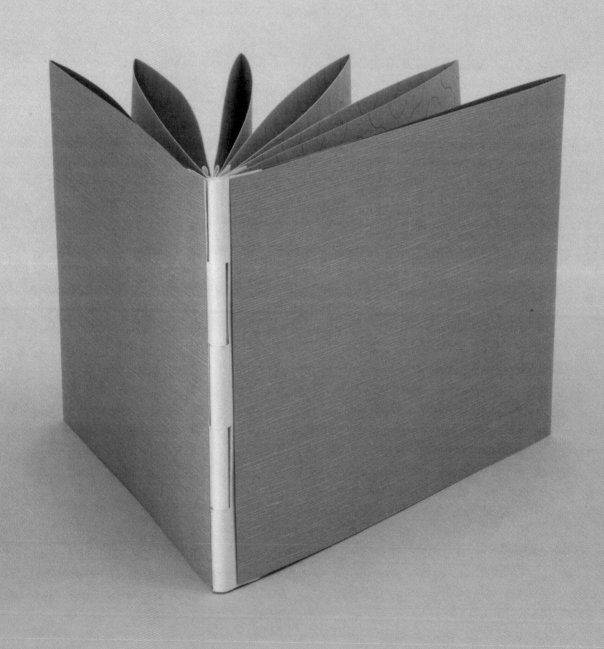

　　這是鉸鍊相簿的變化作法，只用一根棍子就讓頁面開闔。這作品與前一項鉸鍊書的重要差異，在於每一份對摺頁都和手風琴摺的書脊相連。這個結構和鉸鍊一樣，能收納相片、印刷品或圖畫。頁面上都有裁出的窗口，讓麥拉片能裝進拼貼材料或其他內容，放到鏤空處。麥拉片可讓光透入頁面，類似於早期電影裝置的光影效果。

構件	尺寸	數量	材料
手風琴摺	15×32 cm	1	內頁用紙：象皮紙 110gsm
頁面	15×32 cm	4	封面用紙：弗蘭奇 Speckleton 80c
口袋	13×40 cm	4	麥拉片
封面	15×46 c m	2	封面用紙或卡紙：日式萊妮紙 244g
棍子	長 15 cm，直徑 6 mm、周長 2 cm	1	棒棒糖棍

成品尺寸：

15×23 公分

技巧：

2－4－8 摺份的手風琴摺（30~32 頁）

奇數摺份（20 頁）

工具：

自合式切割墊／鐵尺／尺／銳利美工刀／摺紙棒／鉛筆／雙面膠／棒棒糖棍（紙製）木樁、塑膠棍或圓鉛筆皆可／麥拉片內頁口袋的內容，例如會產生影子的剪紙／迴紋針

1.　摺出 16 摺份的手風琴摺。

2.　將手風琴摺攤開，對摺，用迴紋針夾起。將第二與第十五份摺份分出五等分，在標線處橫向裁切這兩層，並且仔細對準。

3.　展開手風琴摺，並依照上圖，把打 X 的部分全部裁切掉。

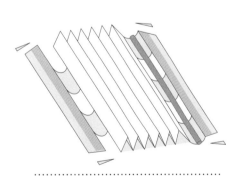

4.　用棍子協助，將第二和第十五摺份捲好。在第一與最後一摺份靠近摺邊處貼雙面膠。在這兩個摺份的頭尾裁掉小三角形。

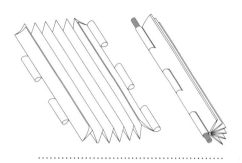

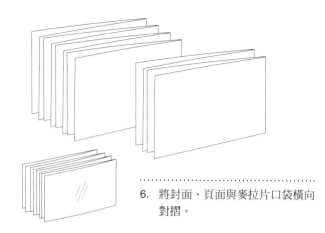

5. 將裁切處的左右兩邊摺份貼起來，做出紙環。把手風琴摺壓緊，讓紙圈對齊，並將棍子穿過紙環。

6. 將封面、頁面與麥拉片口袋橫向對摺。

7. 在四個麥拉袋子上，用雙面膠黏貼三個邊。

8. 把你要裝的內容放進口袋包好，撕去雙面膠離型紙，邊緣貼緊。在麥拉口袋頂端多貼一條雙面膠帶。

9. 在四個頁面裁出鏤空窗口，四周留下3公分的邊。

10. 撕去麥拉口袋上緣的雙面膠離型紙，在頁面一邊內側黏好。在頁面內側，沿著尚未摺疊的邊緣貼雙面膠，如圖所示。

11. 在書封內側沿著未摺的短邊，貼上雙面膠。

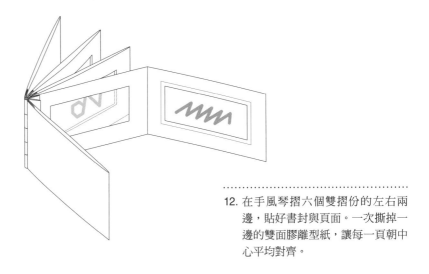

12. 在手風琴摺六個雙摺份的左右兩
 邊，貼好書封與頁面。一次撕掉一
 邊的雙面膠離型紙，讓每一頁朝中
 心平均對齊。

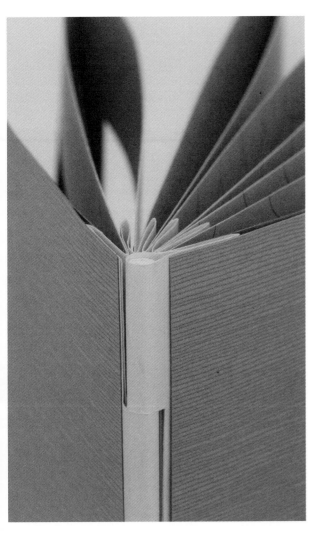

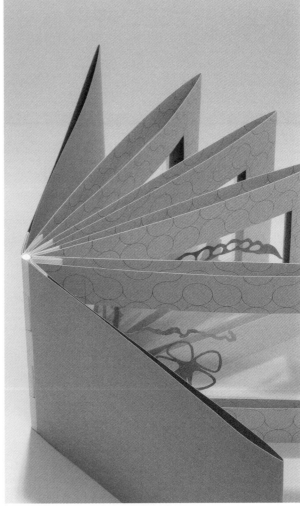

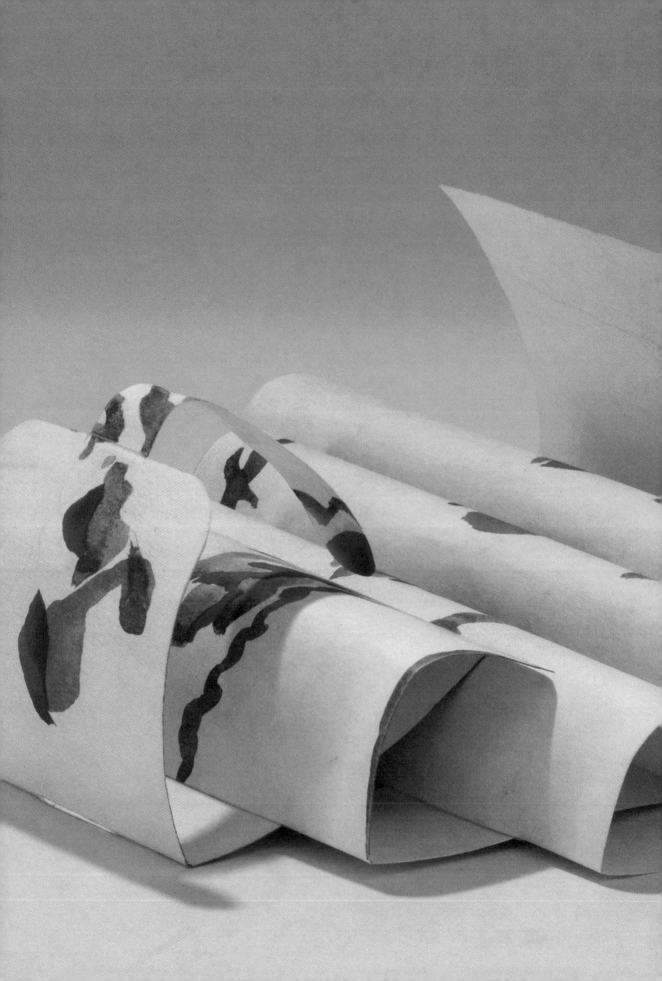

5
外罩
Enclosures

外罩

書或物品若有專屬的「外罩」，不僅可以得到保護，也還更美觀。外罩有許多功能 —— 可以提高神祕感、保護脆弱的內容、把零星物品統整出完整的系列。外罩可能是整體的基本部分，就像前廳一樣，能通往密室或藏寶室。在本書所展示的非傳統書結構中，有一些作品不含封面。這些作品用堅硬的紙張製作，本身已很堅固，或很有雕塑性，若能展現出立體型態，會比躲在封面裡面更精彩。書套、書盒與信封等，是收納這類結構的好方法。作品就像寄居蟹一樣可和外殼分離，但仍有地方可藏起。這一章會介紹許多外罩型態，靈感來源包括圖書館保存、工匠手冊、縫紉機零件盒，甚至學生時代用的書套。這些外罩的運用範圍很廣，可與前面幾章作品靈活搭配。

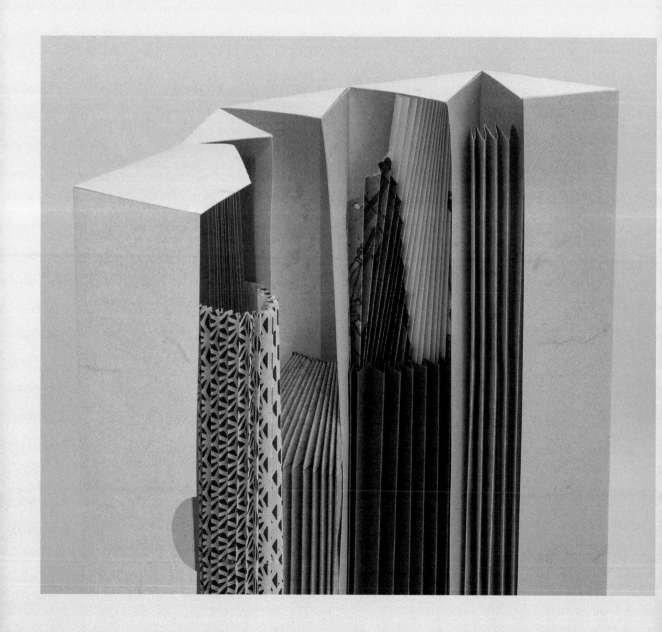

30 鈕釦袋

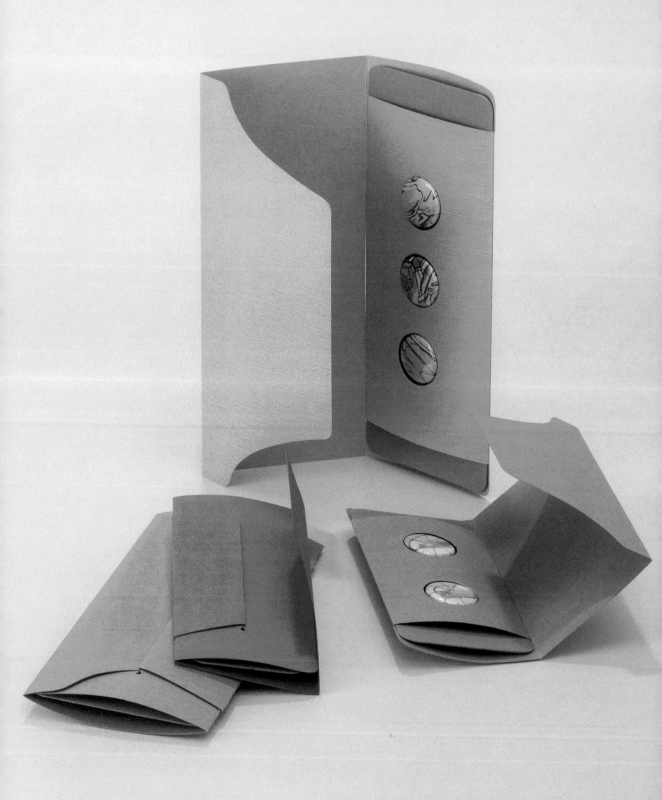

鈕釦袋的靈感，來自於一本古老的工匠手冊。我在裡面發現一個收納尺的裝置細節，作法是把一張紙條穿過摺疊的割槽，並在下方綁好。這種接合處的作法很有彈性，把紙當作線來用，巧妙得令人難忘。鈕釦袋把這種技巧放大，它有滾摺與略呈菱形的形狀，可收納立體物件。我進一步研究之後，還做出下一個作品——繞圈摺。

筆記：

在動手做這項作品之前，先找出你想要收納的物品。最好是有點凸的物體，例如鈕扣。

構件	尺寸	數量	材料
矩形	15×40 cm	1	封面用紙或卡紙：日式萊妮紙 244g
內插	14.5×7.7 cm	1	卡紙或薄紙板
紙型	依照內插頁而定	1	卡紙：日式萊妮紙 244g

成品尺寸：

15×8 公分

工具：

自合式切割墊／鐵尺／銳利美工刀／裁紙機（選用）／錐子／剪刀／摺紙棒／鉛筆／圓角器（選用）

技巧：

捲摺（23 頁）

圓角器（21 頁）

在切割縫兩邊打小洞（21 頁）

1. 把想放在袋中的物品放在插卡上。做一張紙型，和插卡相同尺寸，但切出鏤空以展示物品。

2. 紙張反面朝向自己，從右邊往內量8 公分，做出第一條摺線，壓出摺痕。

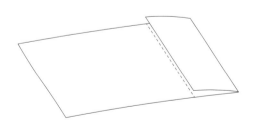

3. 用捲摺法來劃線與壓出摺痕，做出第二個摺份。

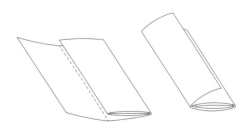

4. 再重複兩次。這樣摺線全是谷摺線，共有五個摺份。

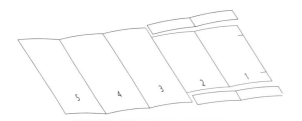

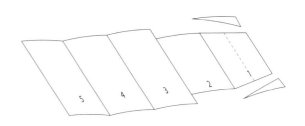

5. 將紙張展開，用鉛筆輕輕在每個摺份的正反兩面寫下編號。第一與第二摺份的書頭與書根，皆剪除 2 公分。

6. 在第一個摺份的書頭書根斜剪 2 公分，並移除三角形（如圖示）。把第一個摺份對摺，壓出摺痕後展開。

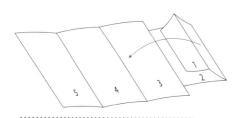

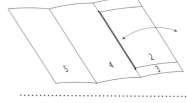

7. 把第一摺份往第二摺份捲摺，再往第三摺份捲摺上去。

8. 在第二摺份與摺線接觸的地方，用鉛筆標示出來。展開、打洞，在兩個記號之間切出一條縫。這條縫應該剛好在谷摺線右邊。

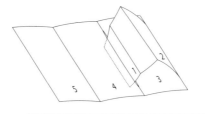

9. 把第一摺份插進上一步驟切出的縫，穿到另一面。

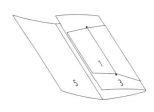

10. 第三摺份翻過來，露出第一摺份，用鉛筆把第一摺份中線的頭尾標示在第三摺份上。

11. 把第一摺份掀起，第五摺份放到第一摺份下。在第五摺份上，以鉛筆標示出第一摺份中線的頭尾。

12. 展開整張紙，翻面，讓山摺線朝
上。這時你應該會看到鉛筆做的記
號。在第五摺份的頭尾記號上方量
2公分。在這兩個鉛筆記號內，以
漂亮的弧線剪下來。先剪下其中一
角，再描到另一邊，使之對稱。

13. 在第三摺份的記號上打洞，兩洞之間割出
槽。拿出步驟1的紙型，放在第二摺份中
央，把要展示內容的區域切掉。用圓角器
或自行以手工在角落做出圓弧造型。

14. 把袋子翻面，讓谷摺線朝上。把第
一摺份穿入摺份的縫隙。

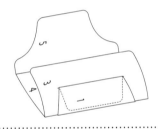

15. 把袋子如圖翻轉，將第一摺份穿入
中間的切縫。

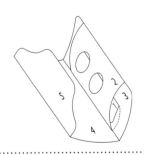

16. 輕輕將第一摺份的前緣往下捲，放
到袋裡。這步驟有點難，但如此才
能讓第五摺份的翼片穿進去。

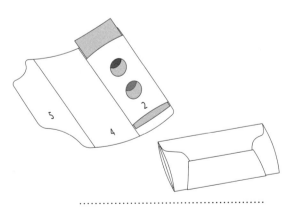

17. 把插卡插入二、三摺份中間。把第
五摺份包過來，套入第三摺份的開
口。

31 繞圈摺

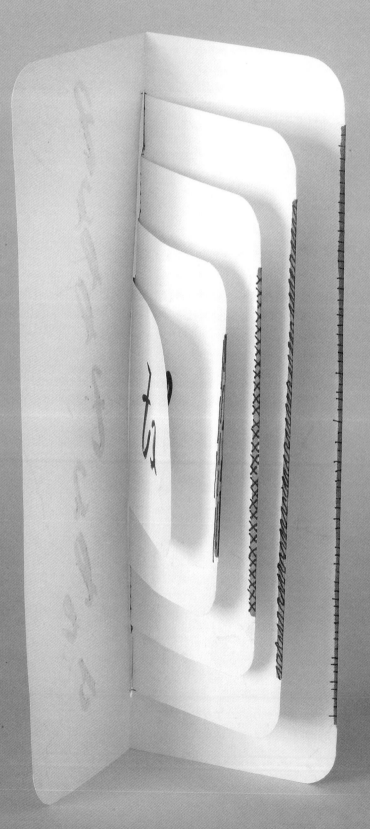

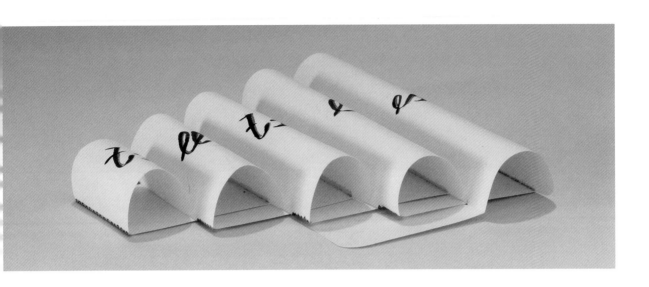

繞圈摺的外觀很唬人。乍看之下，它和傳統的書籍結構很像，卻可以整個彈開，露出書頁下方的結構。其實這結構是讓一張紙條穿過一連串的縫。這技巧看起來複雜，就我所知，它和任何傳統裝幀都不一樣，但很適合用來並置文與圖。

筆記：

這作品適合以薄而堅固的紙，因此紙張列表上採用泰維克紙。這種紙很適合摺與捲，很容易切，最重要的是不會撕破，符合這項作品的三要件。紙張來源請參考第 13 頁。

構件	尺寸	數量	材料
手風琴摺	23×75 cm	1	內頁用紙：象皮紙 110gsm、泰維克紙

成品尺寸：

23×7.5 公分

工具：

自合式切割墊／鐵尺／銳利美工刀／摺紙棒／錐子／鉛筆

選用材料：平行鍵（2 公分）／圓角器

技巧：

2－4－8 摺份的手風琴摺（30~32 頁）

圓角器與切圓（21 頁）

在切割縫兩邊打小洞（21 頁）

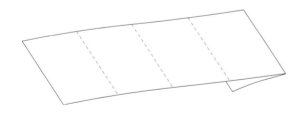

1. 從長條紙右邊緣量 15 公分做記號，把這個部分往下摺。剩下的部分摺成四等分。

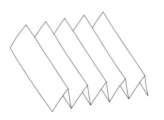

2. 連同前一步驟的五個摺份，摺成 10 摺份手風琴摺，五條山摺線朝上。

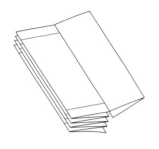

3. 將摺份平整疊好，並將其中一個雙摺份往右翻。四份雙摺份會在你的左手邊。用平行鍵或尺，在左邊這疊的頭尾量出 2 公分，剪除。

4. 把最上面的雙摺份翻到右邊。

5. 這樣就剩下三個雙摺份疊在左邊。再於頭尾量出 2 公分並裁掉，並把最上面的雙摺份翻到右邊。

6. 重複步驟 4 ～ 5 兩次。

7. 做完最後一個雙摺份之後，把長條紙展開。

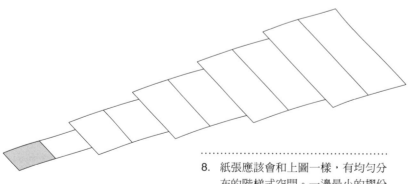

8. 紙張應該會和上圖一樣，有均勻分布的階梯式空間。一邊最小的摺份會當成「書頁頭」，可在兩面做出標示。

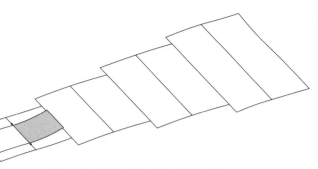

9. 把最左邊的兩個摺份往右摺，中線要與底下的中線對齊，並在短摺份的頂部與底部端點，以錐子做記號。

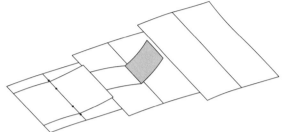

10. 把「書頁頭」的兩個摺份再往右移兩個摺份，再用錐子，標出短摺份的頭尾兩點。

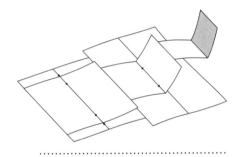

11. 重複這個步驟。

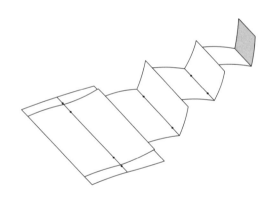

12. 這麼一來，除了「書頁頭」之外，中間的摺份都已做了記號。

13. 把長紙條展開。依照圖示，在做記號的地方打洞，或是用錐子把洞戳大一點。在洞之間割縫隙。

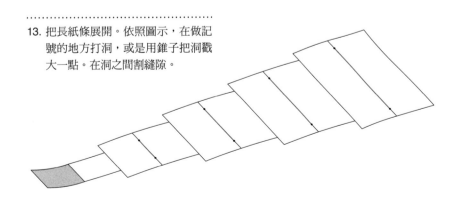

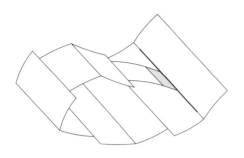

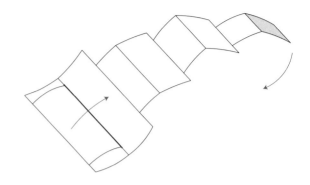

14. 現在開始穿洞。把「書頁頭」往右拉，穿過最長的縫隙。

15. 讓所有摺份穿過這個縫隙，拉到右邊，直到無法拉動，如圖所示。做出繞圈摺。把這個繞圈摺從左到右翻過來，讓書頁頭的回到左邊。

16. 把「書頁頭」穿過右邊第二長的縫隙，直到停下來。再把這條摺份轉到右邊。

17. 重複這個過程，每一次都會有新的繞圈摺到右邊，並把書頁頭穿到第二長的縫。

18. 再重複這過程一次。

19. 這時，可以把角落修圓，不修亦可。

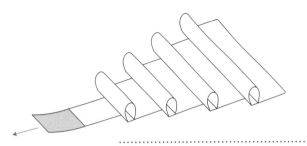

20. 輕輕把書頁頭拉起，使每個摺份可呈現出捲起的特殊效果。

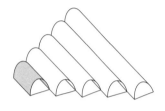

21. 把捲摺整理好，將書頁頭塞到一端，做出有「節奏感」的拱形。

22. 如果想呈現扁平的狀態，可以把繞圈摺的最後一個摺份翻到前面，當作封面。如果把這本書立起來，會發現頁面是有弧度的。

32 捲式寶塔

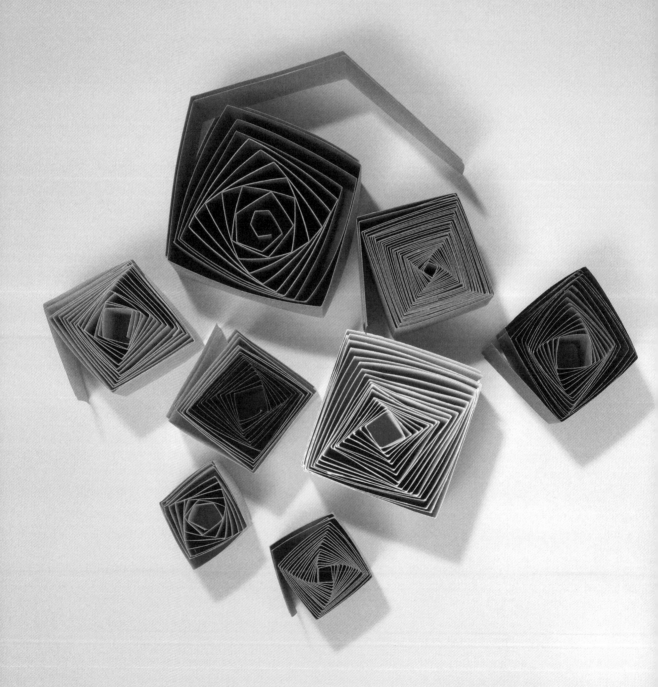

我喜歡捲式寶塔遊走邊界的特質，它既不是捲軸，也不是手風琴摺。這個結構與其說是書，不如說是玩具，是令人耳目一新的有趣物件。它的螺旋可以往內捲與往外開展，蘊含著迷人的數學特質。這個結構做起來很單純，結合前面提到的幾項技巧——捲摺（23 頁）與手風琴摺（第一章）。可用更長的紙張，高度也很容易調整。這個結構的尾端是開放性的，這正是這個結構的美感所在。

構件	尺寸	數量	材料
紙條	9×92 cm	2	紙重中等的紙捲，或是封面用紙：象皮紙 190gsm、日式萊妮紙 244g

成品尺寸：

9×92 公分

技巧：

2－4－8 摺份的手風琴摺（30~32 頁）

捲摺（23 頁）

工具：

自合式切割墊／鐵尺／尺／銳利美工刀／摺紙棒／鉛筆／間隔片，例如 5 公釐的平行鍵或類似物／雙面膠

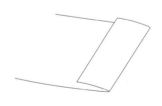

1. 從第一張長紙條的右邊開始，往左摺 2.5 公分。

2. 把量出 5 公釐的平行鍵或其他間隔片，對齊剛摺過來的邊緣，並用摺紙棒在間隔片旁邊畫一條線。

3. 拿走間隔片，掀起右邊，往左邊壓平，壓出摺痕。

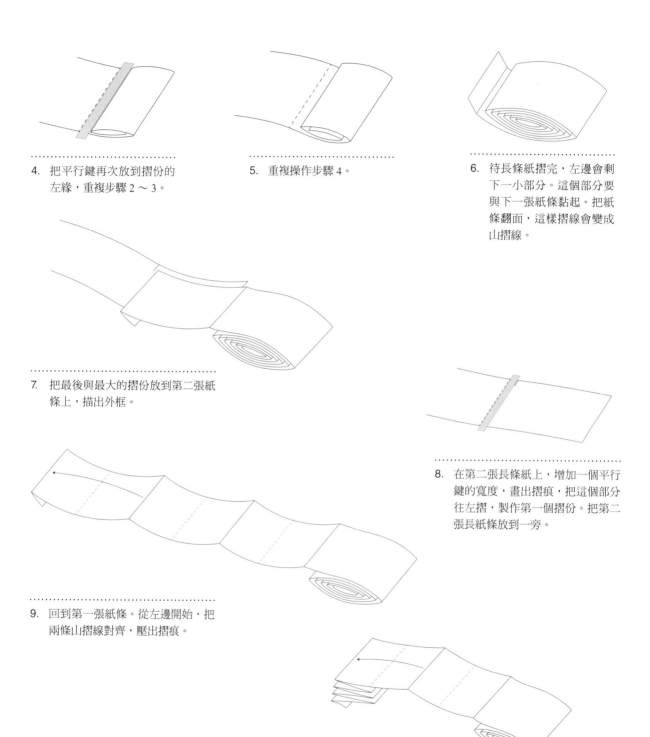

4. 把平行鍵再次放到摺份的左緣，重複步驟 2 ～ 3。

5. 重複操作步驟 4。

6. 待長條紙摺完，左邊會剩下一小部分。這個部分要與下一張紙條黏起。把紙條翻面，這樣摺線會變成山摺線。

7. 把最後與最大的摺份放到第二張紙條上，描出外框。

8. 在第二張長條紙上，增加一個平行鍵的寬度，畫出摺痕，把這個部分往左摺，製作第一個摺份。把第二張長紙條放到一旁。

9. 回到第一張紙條。從左邊開始，把兩條山摺線對齊，壓出摺痕。

10. 繼續摺疊過程，把整張紙條摺好，最窄的部分在最上面。

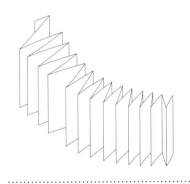

11. 將長條紙張立起，使之像手風琴
摺。山摺線與谷摺線交替。

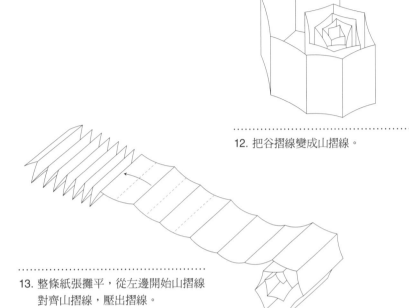

12. 把谷摺線變成山摺線。

13. 整條紙張攤平，從左邊開始山摺線
對齊山摺線，壓出摺線。

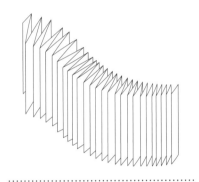

14. 立起來，使之像手風琴摺，山摺
線與谷摺線會交替，和步驟 11 一
樣，只是摺線會多一倍。把所有的
谷摺線變成山摺線。

16. 拿出第二張紙條，先從第 7 步驟量出的摺份開始，繼續步驟
2 ～ 6。完成谷摺線之後，重複步驟 9 ～ 14。把第二張紙條
用雙面膠，貼到第一張紙條多出的部分，重複步驟 15。

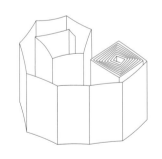

15. 從第一個窄摺份開始，把四條山摺
線捲成正方形。繼續依照這模式，
而方形會越來越大，形成寶塔狀。

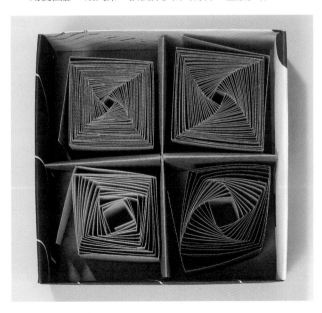

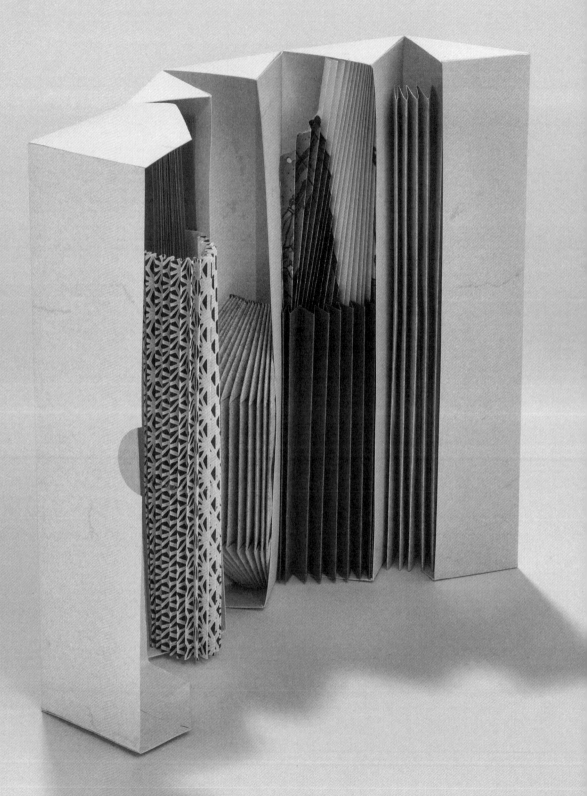

星星盒的靈感來自「勝家縫紉機」的零件盒，捲起來收納的方式也差不多。這盒子分成四個三角構件，捲起後中間會出現一個星星，因此有了這名稱。星星盒的展示區域就像打開的抽屜一個個排列，裡面的物品一目了然。

構件	尺寸	數量	材料
矩形	19×31.5 cm	1	封面用紙或卡紙：弗蘭奇 Dur O-Tone　80C；象皮紙 190gsm
紙條	裁剪之前先看說明	3	

成品尺寸：

16×4×4 公分

工具：

自合式切割墊／鐵尺／尺／銳利美工刀／摺紙棒／錐子／鉛筆／白膠／雙面膠／平行鍵（選用）

技巧：

使用平行鍵與角鐵工作組（20 頁）

裁剪斜角、箭形截角與細紙條（21 頁）

角落裁圓與半圓（21 頁）

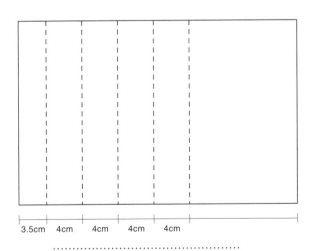

3.5cm　4cm　4cm　4cm　4cm

1. 依照上圖尺寸，用尺或平行鍵畫出所有摺線。

2. 壓摺出谷摺線，之後展開紙張。

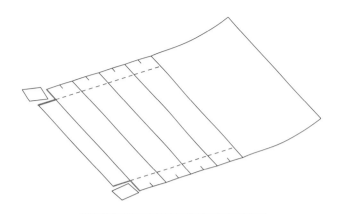

3. 在每個摺份中間，距離書頭書根 2 公分處做記號，畫出摺線。剪去左邊的兩個角落。標示出中間四等分的中點。

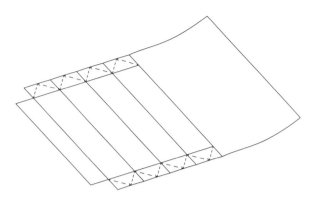

4. 從中點往 2 公分處，畫兩條斜線。

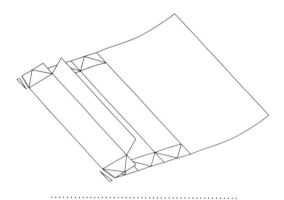

5. 把四等分的摺份一個接著一個往右摺，並在頭尾各剪掉一個小三角。共操作四次。

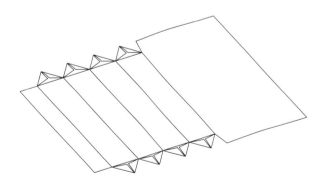

6. 將紙張展開，把三角形摺痕往內翻，壓好。

7. 掀起三角形，塗上白膠，如上圖陰影所示。

8. 承前步驟，再往下摺，黏貼好。

9. 把第一對三角形立起來。將第一個摺份和三角形的邊對齊，並做個記號，讓摺份的寬和三角形的邊等長，把超過的部分剪掉。

10. 從同一張紙上剪三條長紙條，高度和寬度要與剛才量出的部分一樣，再多增加一點寬度來貼雙面膠。在較窄的部分畫摺線、壓摺痕，貼雙面膠。

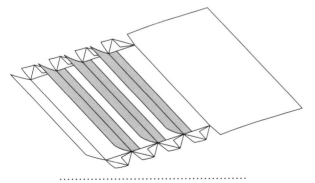

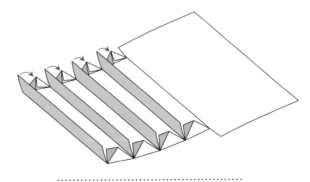

11. 把摺好的紙條對齊第二、三、四摺份的左邊。第一摺份的隔層是最左邊比較小的隔層。

12. 開始把隔層立起。在沒有塗黏膠的小三角形上塗黏膠，黏到隔層上。

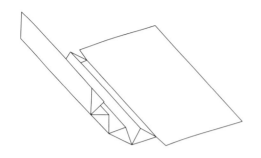

13. 把盒子朝保留為蓋子的部分捲起。

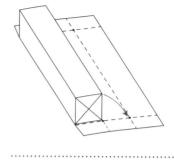

14. 在捲盒子的時候，用錐子標示出記號，並幫蓋子畫摺線，壓摺出長寬高。若要蓋子更吻合，在盒身與記號之間留一個小空間。

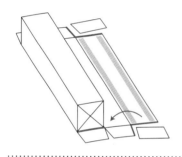

15. 在蓋子的第一與第二摺份頭尾剪掉箭頭，做出突耳。在第三摺份剪掉兩個三角形，並黏上雙面膠（如圖示）。摺過去，黏到第二個蓋子的摺份。

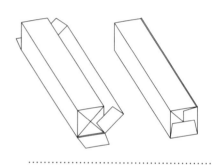

16. 在盒子周圍摺出蓋子，用黏膠（或膠帶）貼突耳。

17. 剪兩條紙條 4×8.5 公分的紙條。

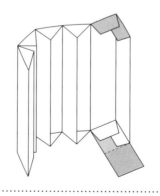

18. 把盒子展開。用黏膠或雙面膠，把一張紙條貼到蓋子外面，如圖示。在紙條上做記號、畫摺痕與壓摺，把紙條摺到裡面。修掉多餘的部分。用黏膠或膠帶黏好。另一端的蓋子也用第二張紙條如法炮製。

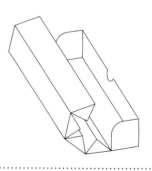

19. 在蓋子上切出半圓，角落裁成圓形。把無家可歸的小東西放進去吧。

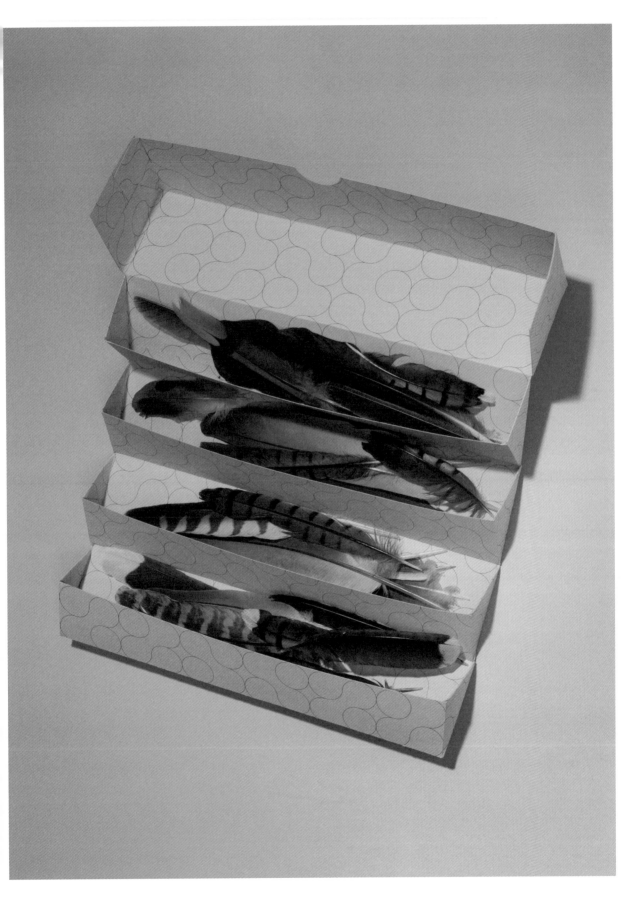

34 課本書套／書卷

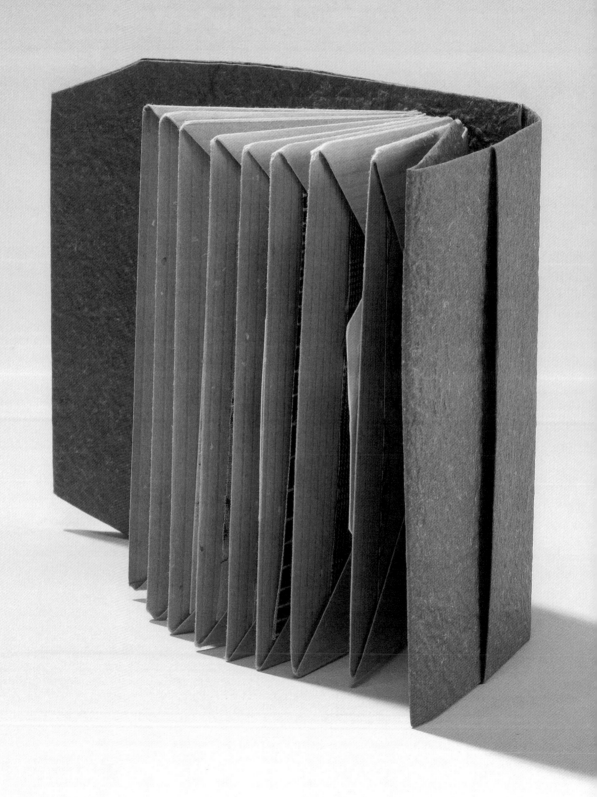

這是隨處可見的書套，在世界各地都找得到它的蹤影。這種書套不需要使用黏膠，可以取下，重新包覆書籍。可用相當薄的紙張製作，最終成品會疊兩層，厚度加倍，而邊緣用摺的即可，運用起來很靈活，摺法又單純，是歷久彌新的設計。先介紹最基本的摺法，之後稍加調整，增加紙張長度，讓它能包覆整本書，最後加個突耳，穿入完整的摺子裡。兩種版本都可應用到手風琴摺、暴風雪摺、魚骨與樹狀摺。三角書（100~103頁）是稍有變化的版本，在這裡也稍加說明。

構件	尺寸	數量	材料
矩形	裁剪前先參考說明	1	紙卷

成品尺寸：
不一定

工具：
自合式切割墊／鐵尺／尺／銳利美工刀／裁紙機（選用）／剪刀／摺紙棒／鉛筆

技巧：
書脊置中（19頁）
用紙型度量（19頁）
刀摺與箱摺（23頁）
內翻摺（22頁）

書套

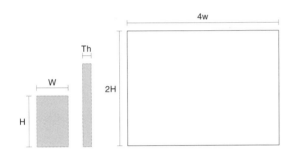

1. 要量書套尺寸時，先裁出兩個紙型：一個代表書的高度與寬度，另一個代表書脊厚度。用這個紙型，依照上述的比例來裁剪紙張。

2. 標示出短邊中央，將長邊對齊中央摺過去。

3. 用書脊紙型，把書脊厚度謄到書套兩邊。

4. 把紙張左邊往右邊的記號摺，壓出摺痕，紙張右邊往左邊的記號摺，壓出摺痕。

5. 書套的中央就會出現書本的厚度。

6. 把書套兩端對齊書脊摺線摺，在前書口處壓出摺痕。

7. 把第一頁與最後一頁的紙張或卡紙連接到接合處，塞進封面。

書卷

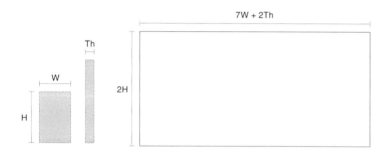

1. 要量書套尺寸時，先裁出兩個紙型：一個代表書本的高度與寬度，另一個代表書脊厚度。用這個紙型，依照上述的比例來裁剪紙張。

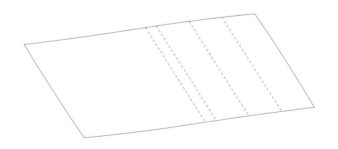

2. 再次利用兩張紙型來量、做記號與畫出四條摺線（三條是依照寬度畫，一條是書脊厚度畫）。

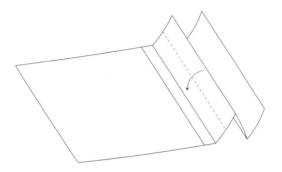

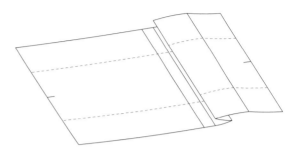

3. 把第二條摺線朝第三條摺線對齊，
摺出套耳。

4. 標示出兩條短邊的中點，把長邊上
下往中點摺。

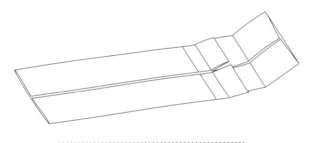

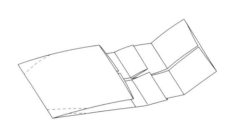

5. 壓出摺痕。

6. 把左邊往第一條書脊摺痕摺。在角
落做出斜摺，並內翻摺。

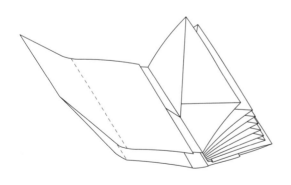

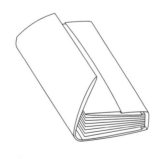

7. 把書的第一頁與最後一頁套入封面封
底的空隙。若想做個比較柔軟的套
耳，則用側邊把書前緣包起來，塞進
套耳裡。

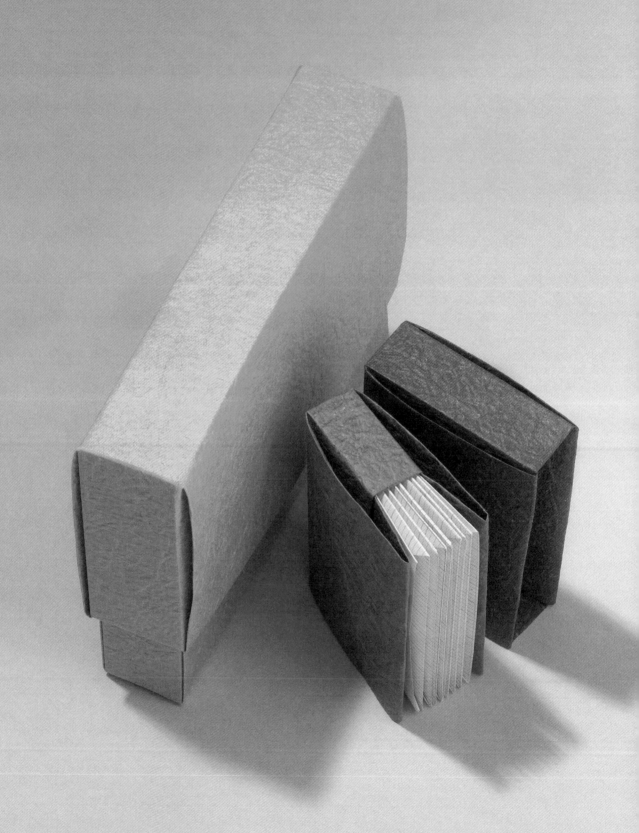

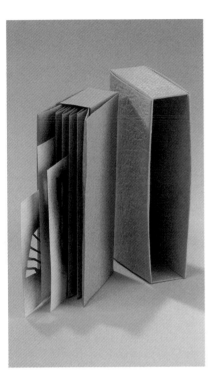

半罩式書盒是只用一張紙，不需黏膠即可做出的容器。這種書和用途很廣，本身即可立起，可用來盛裝尚在製作中的物品。這是也是兩件式書盒的裡面那一層。兩件式書盒的特色在於半罩式書盒的脊處強化，各個面也稍微向外開展，更容易拿取內容物。

全罩式書盒可說是半罩式書盒的蓋子，需要較大的紙張，高度必須能容納書脊，還需要能讓半罩式書盒套入。由於書盒的特質相當彈性，因此兩個書盒可以很容易分離拉開。用日式手揉紙來摺的效果不錯，這種軟質的紙有襯墊的感覺。也可使用棕色的紙袋，先揉成一團再攤平，也可以產生類似的效果。

成品尺寸：

不一定

工具：

自合式切割墊／鐵尺／尺／銳利美工刀／裁紙刀（選用）／錐子／剪刀／摺紙棒／鉛筆／雙面膠

技巧：

度量工具：紙條與紙型（18~19頁）

書脊置中（19頁）

筆記：

70~73頁的暴風雪書，就是用書盒收納。

構件	尺寸	數量	材料
矩形	裁剪前先參考說明	1	內頁用紙：日式手揉紙 90G
紙型	裁剪前先參考說明	2	封面用紙或卡紙

半罩式書盒

1. 從內容物開始著手。用尺或紙條量出書盒內容物的高度、寬度與厚度。如果內容物是由幾個結構所組成，則把它當成一個塊體。做個圖表，記錄下量出的結果（如右表）。

寬度（W）	5.5 cm
高度（H）	9 cm
厚度（Th）	1.7 cm

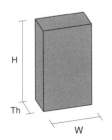

2. 用這個尺寸，依照下列比例做出兩份紙型：在紙型一標示出（高×寬），在紙型二上則標出厚度紙條。

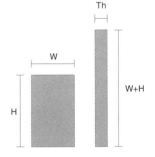

3. 準備一張大紙張，反面朝上，絲向垂直。用鉛筆畫出絲向，這樣之後能掌握紙張的方向。利用紙型，依照圖上給的比例來裁剪出紙張。

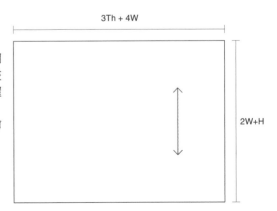

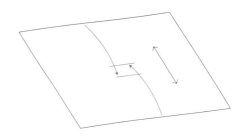

4. 置放紙的時候，代表絲向箭頭為垂直。把紙型一放在紙張的頂端，標示出高度。底部也重複這個過程。

5. 這些記號並不是代表摺線的位置！只是為了在紙張的中央標出「高度」。注意箭頭方向，繼續下一個步驟。

6. 把紙張上緣往下摺到比較低的記號。

7. 承上步驟，把紙張下緣往上摺到比較高的記號，兩邊都壓出摺痕。

8. 展開紙張，把上下摺份對摺，壓出摺痕。

9. 現在這張紙的中央就會出現代表這本書高度的摺份。

10. 用紙型二在紙張的左右兩邊標示出厚度。

11. 把紙張左緣往右邊的記號摺，紙張右緣往左邊的記號摺。

12. 現在紙張中央會出現代表書脊厚度的摺份。

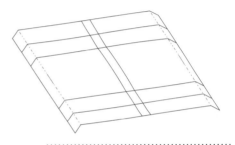

13. 沿著剛才以紙型二做出的記號，在紙張的左右兩邊摺出摺線。

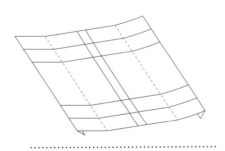

14. 把摺線往下摺，壓出摺痕。

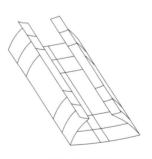

15. 把紙張左右已經摺起的兩邊，往書脊摺痕的左右兩邊摺。

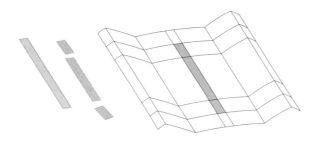

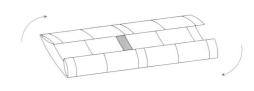

16. 如果要加強書脊的強度,可在紙型二上貼雙面膠,並依照上圖所示的位置來剪紙條。視需要修剪紙條,黏貼好。

17. 把兩個摺邊摺起,邊摺邊捲。之後把紙張垂直放置。

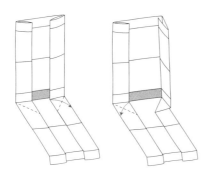

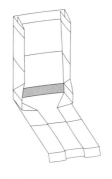

18. 把書脊上比較小的摺份往前往外拉,對齊書盒邊緣,做出內角。另一邊重複同樣步驟。第一次做可用小三角板輔助,先畫出斜對角的壓摺線。

19. 把紙張翻過來,另一邊重複同樣步驟。

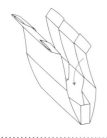

20. 把兩側盒身內裡往內摺。比較小的部分會放到書脊摺份裡。

21. 內容物即可放進半罩式書盒中。繼續做全罩式書盒。

全罩式書盒

全罩式書盒會包住半罩式書盒，像個服帖盒子的罩子。請注意，這張紙的比例和半罩式書盒不同，尺寸也比較大，一開始同樣是垂直的方向。

寬度（W）	5.5 cm
高度（H）	9 cm
厚度（Th）	1.7 cm

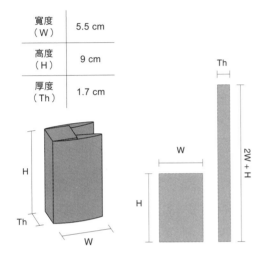

1. 用尺或紙條量出書盒內容物的寬高厚。這時「內容物」就是半罩式書盒。做個圖表，記錄下度量出的結果。依照所給的比例，剪好紙型一與紙型二。

2. 大型紙張反面朝上，絲向垂直。用鉛筆畫出一條線，代表絲向，方便找出放置紙張的方向。依照上圖比例，運用紙型來裁剪出適當大小的紙張。

3. 讓紙張的方向保持絲向垂直。取出紙型一，貼齊紙張上緣，標示出高度。底部也重複同樣的步驟。

4. 把紙張上緣往下摺到比較低的記號。

5. 承上步驟，把紙張下緣往上摺到比較高的記號，兩邊都壓出摺痕。

6. 打開來，把上下摺份對摺，壓出摺痕。

7. 紙的中央所出現的摺份，就是半罩式書盒的高度。

8. 用紙型二在紙張的左右兩邊標示出厚度。

9. 把紙張左緣往右邊的記號摺，紙張右緣往左邊的記號摺，壓出摺痕。

10. 現在紙張中央會出現代表半罩式書盒厚度的摺份。沿著步驟8以紙型二做出的記號，在紙張的左右兩邊摺出摺線。

11. 把摺線往下摺，壓出摺痕。把紙張左右兩邊，往書脊摺痕的左右兩邊摺。

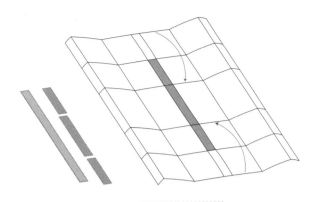

12. 如果要加強盒脊的強度，可在紙型二上貼雙面膠，並依照上圖所示的位置來剪紙條。視需要來修剪紙條，黏貼好。

13. 把兩個摺邊摺起，邊摺邊捲。兩邊會重疊。之後把紙張垂直放置。

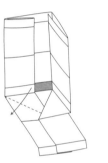
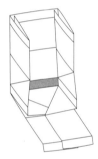

14. 把盒脊上較小的摺份往前往外拉，對齊書盒邊緣，做出內角。另一邊重複同樣步驟。第一次做的時候可用小三角板輔助，先畫出斜對角的壓摺線。把紙張「關」過來，另一邊也重複同樣的步驟。

15. 把兩個盒牆內裡往內摺。比較窄的部分會放在盒脊摺份裡。

16. 半罩式書盒可以放進來了，整套書盒完成。

36 自闔書套

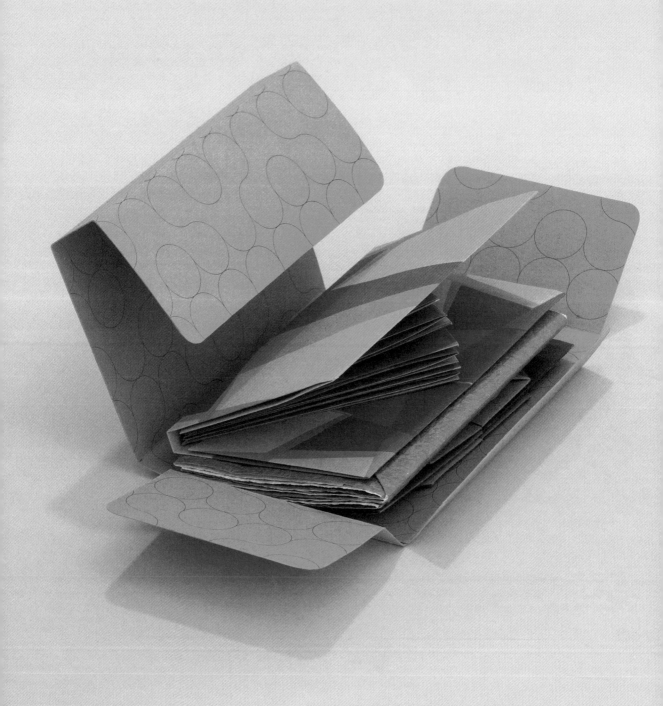

自闔書套的起源很實用，起初是當成暫時性的收納裝置，讓圖書館能夠保存。它很容易製作，可以裝一本或數本等待重新裝幀、或是太脆弱，無法自行在書架上立起的書。不過，我發現這種書套很能靈活運用，因此重新設計大小，在第三章裡成為三種小書的容器：四面地圖摺、三角形書、富蘭克林摺。可以依照手邊藏書或任何本書中提到的結構大小，來設計書套的尺寸。

構件	尺寸	數量	材料
矩形	14×27 cm 裁剪前先參考說明	1	封面用紙或卡紙： 日式萊妮紙 244g
矩形	7.5×34 cm 裁剪前先參考說明	1	封面用紙或卡紙： 日式萊妮紙 244g

成品尺寸：

14×7.5×2 公分

工具：

自合式切割墊／鐵尺／尺／銳利美工刀／裁紙機（選用）／錐子／剪刀／摺紙棒／鉛筆／切出半圓切口的鑿子／雙面膠

技巧：

裁圓與半圓（21 頁）

用錐子做記號（18 頁）

度量工具：紙條與紙型（18 頁）

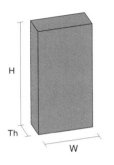

寬度 （W）	7.5 cm
高度 （H）	14 cm
厚度 （Th）	2.8 cm

1. 用尺或紙條量出書盒內容物的高度、寬度與厚度。如果內容物是由幾個結構所組成，則把它們視為一塊整體。做個圖表，記錄下量出的結果。

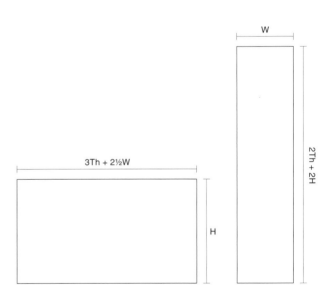

2. 在此提供了紙張裁剪尺寸，但你可以依照自己所選的物品大小來更動尺寸，只要依照比例即可。

3. 把紙橫放，將量出的厚度謄到紙張短邊，畫出摺線，壓出摺痕。

4. 要立起這個方向的紙張時，先把內容物放上來，用錐子做記號。把內容物取出，在記號之間劃摺線，壓出摺痕。

5. 用與書套相同材料的紙張，做一個厚度為兩倍的間隔片。把內容物放回來，讓間隔片放在上面，靠在左邊翼部，用錐子在左邊翼部標示厚度。拿開內容物，劃摺線並壓出摺痕。

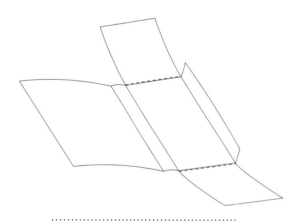

6. 把水平的紙張置中疊入垂直的紙張。在水平紙張的頭尾劃摺線，壓出摺痕。

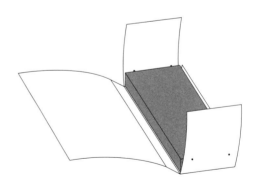

7. 放回內容物，這一次在垂直紙張的翼部用錐子標示出厚度。把內容物和水平紙張放到一邊。

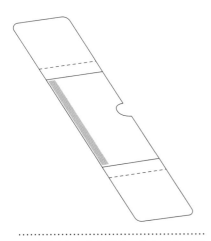

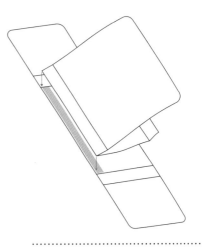

8. 把摺線壓成谷摺線。在右邊中間切
 出半圓型。在半圓型對面貼上雙面
 膠。兩張紙的角落都切圓（如圖
 示）。

9. 撕去垂直紙張的雙面膠離型紙，把
 水平紙張放下，摺邊對齊垂直紙張
 的邊緣。

10. 把內容物放進書套。將水平面包過
 來，以錐子標示出最後兩條書脊摺
 線。

11. 把翼片翻回左邊，劃摺線，摺好並
 壓出摺線。

12. 要闔起來時，把水平紙張的摺口插
 進半圓切口下的空隙。

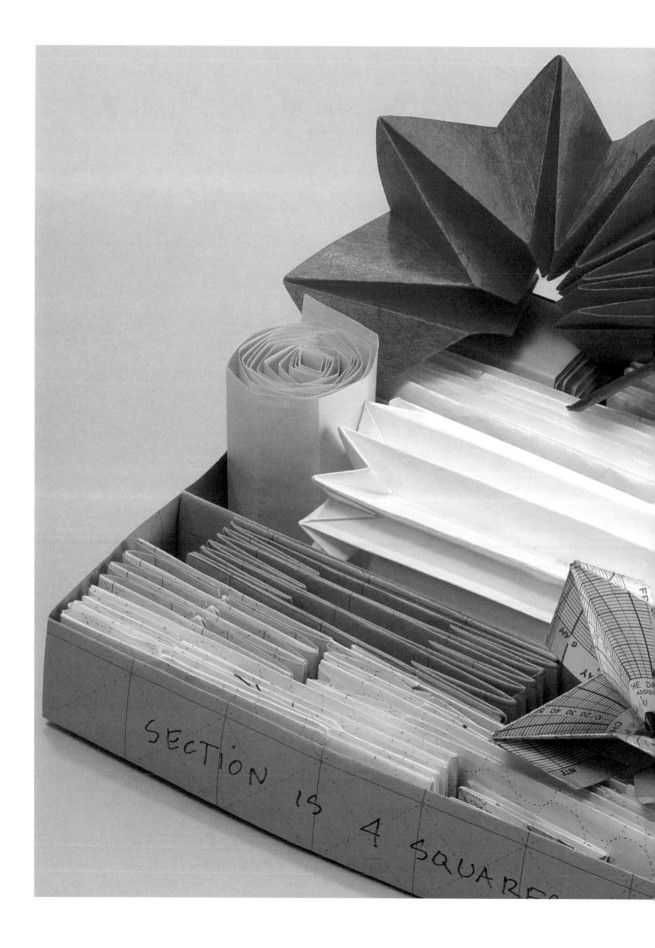

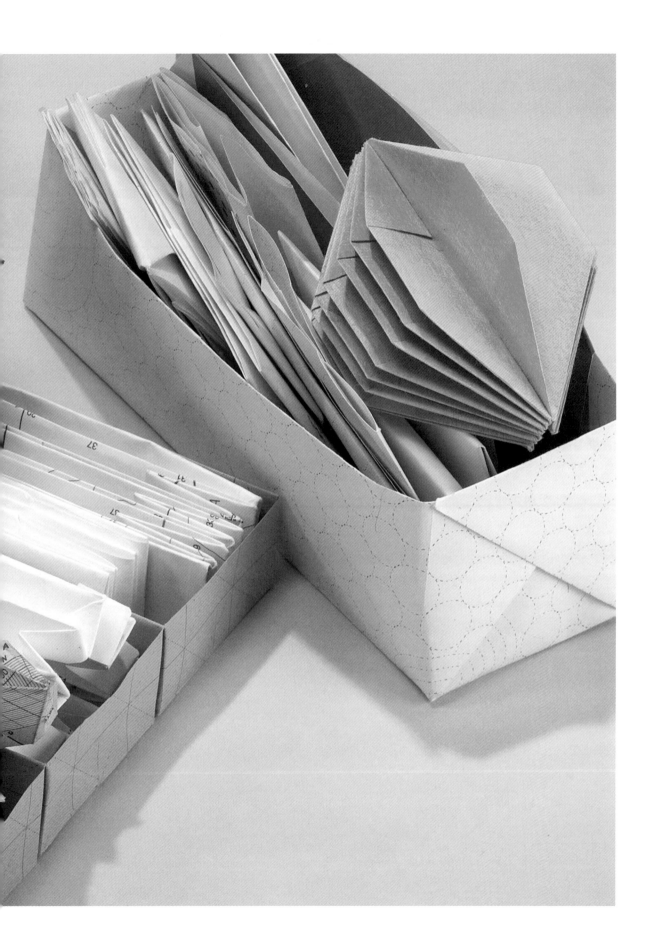

作者簡介

海蒂・凱爾　Hedi Kyle

　　生於柏林，1959 年畢業於德國威斯巴登工藝學校，（Werk-Kunst-Schule）平面設計系，隨後移居美國。

　　以書籍保存的專長，海蒂成為紐約植物園圖書保存中心（Book Preservation Center at the New York Botanical Garden）的共同創辦人，其著作《圖書館資料保存手冊》（*Library Materials Preservation Manual*）是同類書籍的先驅之作。

　　海蒂是圖書工作者協會（Guild of Book Workers）的榮譽成員，與蓋瑞・弗洛斯特（Gary Frost）、提姆・巴雷特（Tim Barrett）共同創辦的紙與圖書工作坊（Paper & Book Intensive，PBI），如今已舉辦三十多屆。海蒂是費城的美國哲學會主修復師，也是美國藝術大學（University of the Arts）書籍藝術與版畫研究所的兼任教授，數十年來培育無數書籍保存師與手工書藝術家。

　　她打造的書獨具特色，由許多機構與個人收藏，並在美國國內外多次舉辦個人展與聯展。

　　海蒂現與先生住在紐約上州卡茲奇山（Catskills），繼續實驗紙工藝的可能性。

烏拉・沃柯爾　Ulla Warchol

　　出生於舊金山，1989 年從紐約市古柏聯盟學院（Cooper Union in New York City）建築系畢業。1990 年代曾在建築領域工作，最近二十年則是發展出跨領域的手法來處理結構。她廣泛探索材料與技術，範圍包括大尺度的室內、建築物與舞臺設計，也包括小尺度的書籍、織品與製造，並與其他藝術家合作。

　　烏拉目前與家人住在賓州巴克斯郡（Bucks County），有時在木作工作坊，有時在工作室。

　　更多關於本書結構的圖像、祕訣與影片，以及書中使用的技巧，請上：www.artofthefold.com

深深感謝 Laurence King 出版社的編輯與美術設計，在我們寫書的過程中給予自由與無條件支持：Sophie Drysdale、Philip Contos、Alex Coco、Sarah Hoggett 與 Caroline Ellerby。

Lucinda Warchol 與 Jürgen Menningen：謝謝你們給與寶貴的回饋、散發幽默感，提供日常飲食，讓我們持續專心工作。

謝謝 Karen Hardy、Casey Ruble 與 Per Tamsen，協助製作製作本書的模型，無論是提供漂亮的手工紙、設計概念，或是刺激我們前進。

特別感謝這些年來曾參與研發測試的人，以及長年協助的朋友、同事與啟發者：Gary Frost、（Denise Carbone、Richard Minsky、Pamela Spitzmueller、Barbara Mauriello、Claire Van Vliet、Barbara Tetenbaum、Julia Miller、Keith Smith、Daniel Kelm、Paul Jackson、Cor Aerssens、Cristina Balbiano d'Aramengo、Benjamin Elbel、Suzanne Schmollgruber、Paul Johnson、Chad Johnson、Bill Hanscom、Rutherford Witthus 與 Mark Wangberg。

最後要感謝笠原邦彥，其著作《幾何大全》（*Origami Omnibus*，夢織り幾何学のすべて）是摺紙藝術的基礎書籍，至今仍是我們最愛的參考書之一。

國家圖書館出版品預行編目資料

書的摺學：一張紙變一本書，製書藝術家Hedi Kyle的手工書摺紙課 / 海蒂.凱爾(Hedi Kyle)作；呂奕欣譯. -- 初版. -- 臺北市：積木文化出版：家庭傳媒城邦分公司發行, 2020.06
　　面；　　公分. -- (Design+ ; 69)

譯自：The art of the fold : how to make innovative books and paper structures

ISBN 978-986-459-233-3(平裝)

1.勞作 2.工藝美術

999　　　　　　　　　　　　　　　　　　109006955

書的摺學

一張紙變一本書，製書藝術家Hedi Kyle的手工書摺紙課

原文書名　The Art of the Fold: How to Make Innovative Books and Paper Structures
作　　者　海蒂 凱爾（Hedi Kyle）、烏拉·沃柯爾（Ulla Warchol）
譯　　者　呂奕欣

總 編 輯　王秀婷
責任編輯　李　華
版　　權　徐昉驊
行銷業務　黃明雪

發 行 人　凃玉雲
出　　版　積木文化
　　　　　104台北市民生東路二段141號5樓
　　　　　電話：(02)2500-7696｜傳真：(02)2500-1953
　　　　　官方部落格：www.cubepress.com.tw
　　　　　讀者服務信箱：service_cube@hmg.com.tw
發　　行　英屬蓋曼群島商家庭傳媒股份有限公司城邦分公司
　　　　　台北市民生東路二段141號2樓
　　　　　讀者服務專線：(02)25007718-9｜24小時傳真專線：(02)25001990-1
　　　　　服務時間：週一至週五09:30-12:00、13:30-17:00
　　　　　郵撥：19863813｜戶名：書蟲股份有限公司
　　　　　網站：城邦讀書花園｜網址：www.cite.com.tw
香港發行所　城邦（香港）出版集團有限公司
　　　　　香港灣仔駱克道193號東超商業中心1樓
　　　　　電話：+852-25086231｜傳真：+852-25789337
　　　　　電子信箱：hkcite@biznetvigator.com
馬新發行所　城邦（馬新）出版集團 Cite（M）Sdn Bhd
　　　　　41, Jalan Radin Anum, Bandar Baru Sri Petaling, 57000 Kuala Lumpur, Malaysia.
　　　　　電話：(603)90578822｜傳真：(603)90576622
　　　　　電子信箱：cite@cite.com.my

封面設計　葉若蒂
內頁排版　陳佩君
製版印刷　上晴彩色印刷製版有限公司

2020年 7月2日 初版一刷
售　　價／NT$ 660
ISBN　978-986-459-233-3

城邦讀書花園
www.cite.com.tw